# 历代山水点景图谱
## 人文景·楼阁台榭

林瑞君　宰其弘 编

上海书画出版社

# 前言

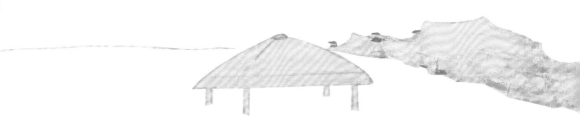

　　所谓点景，在山水画中既是点缀，也是焦点，是画中不可或缺的元素。它的刻画或简逸，或精微，所占比例颇小，却寄托无限情思。明人张祝有云：

> 山水之图，人物点景犹如画人点睛，点之即显。一局成败，有皆系于此者。

可见作为山水的"画眼"，点景往往直指画题，具有"画龙点睛""小中见大"之意，成为画之精髓所在。

　　古人始论山水之初，点景就作为重要的画面元素被不断阐释。无论是托名王维的名篇《山水诀》、五代荆浩的宏论《笔法记》，还是北宋郭熙的巨著《林泉高致》，都对山水点景的艺术功能、布陈位置进行论述。其中以郭熙的画学理论体系最为成熟，在他看来，点景不仅对画面空间起到构图上的形式意义，更在意境的营造上发挥重要作用。因此点景应审慎地思考安排，不可随意放置，必须考虑山水意境表达之需，使之与画境的营造一致，由此表现山水之"真"意。

　　正如《林泉高致》所言：

> 山以水为血脉，以草木为毛发，以烟云为神彩，故山得水而活，得草木而华，得烟云而秀媚。水以山为面，以亭榭为眉目，以渔钓为精神，故水得山而媚，得亭榭而明快，得渔钓而旷落，此山水之布置也。

　　有关山水点景的种类大致可分为两类：一类是人物、鸟兽、溪泉之类天然造化，一类是舟桥、楼宇、庭院之类人造建筑。前者意在"可行""可望"，展现山水中的生命活动；后者则意在"可居""可游"，为观者介入山水提供路径。它们既体现出山水中深蕴的人文旨趣，也反映出中国"天人合一"的传统自然观。古人以绘画"穷造化，探幽微"，山水并非只是对外部世界的客观描绘，更是心灵的探索与创造。它寄托了作者、激发了观者的体验与情感，而点景往往成为抒发情感的窗口。

正因如此，画题与画意也是通过点景予以表达或暗示的，如行旅、渔隐、山居、归猎、雅集等。回溯山水画的历史，不难发现山水点景的发展总是伴随着画史展开的，因此从它也可以管窥绘画的演进。从唐代精美华丽的楼台宫阙，到两宋生动写实的盘车行旅，再到元代意境深远的渔父空亭，以及明代笔墨淋漓的访友会饮，点景不但忠实地反映了各个时期的生活百态，而且也承载了画家对存在的生命之思与理想寄托。我们可以这么说，点景是自然山水成为"心之山水"的要义之所在。

《历代山水点景图谱》便是在这样的审美意义上诞生的，旨在通过对历代山水点景的遴选、梳理，从微观的角度重新观照所熟知的经典山水，从而获得充满新意的观感与体会。《历代山水点景图谱》共分为四册，分别为人文景观的"楼阁台榭"（楼台舟桥）、"渔樵耕读"（人物活动），自然景观的"流水行云"（溪瀑烟霭）、"山间林下"（峰峦林木），涵盖了包括楼台、亭榭、高士、行旅、飞瀑、溪流、峰峦、崖谷等在内的二十四个常见点景题材。每册分为六个章节，每一章的作品按照年代顺序排列。书中甄选画作均为隋唐至明清的历代山水画经典作品，希望能为读者呈现一个多元样貌的点景世界。此外，若能为山水画创作者带来一点小小的启发，那这套书便实现了它的价值与使命。

《历代山水点景图谱·人文景·楼阁台榭》以建筑、桥梁、舟船等建筑为主，包括"楼台""庭院""亭榭""野店""桥径""舟楫"六个点景主题，共收录三百七十余幅经典作品、四百余个点景局部。

其中"楼台"包括宫殿、楼阁与寺观三类主要的建筑点景观。"庭院"以山中的院落与园林点景为主，收录规模较"楼台"更小，但也具有一定规模的山中建筑。"亭榭"集中选取各类亭子与水榭。"野店"则包含了规模更小的草堂、村舍、驿站等建筑与建筑群。至于"桥径"一节则展示各式各样的桥梁与山间小径，"舟楫"则是对山水画中各类舟船的总集。

从历史的角度来看，楼台类建筑点景在山水画中的大量出现始于隋唐，这与此一时期山水画主要描绘宫廷生活的主题有关。到了五代两宋，山水点景的题材更加广泛，出现了大量民俗劳动生活场景，野店、桥径和舟楫等建筑点景广泛进入山水画中，充分展现宋代社会百态的真实面貌。元代文人山水多寻求自我精神解脱与情感抒发，这一时期的山水多了一些山居的点景题材，其中就包括庭院和亭榭。

从画面的功能角度来看，建筑、桥径、舟楫等人造景对画面意境的营造起到至关重要的作用。不同的建筑形态不但反映着这一历史时期建筑艺术的结构形态和审美特征，还间接反映出那一时期人的生活状态。例如，《千里江山图》中对北宋建筑群以及百姓劳作场面的精彩描绘，便是我们了解宋代建筑和宋代百姓生活的绝佳途径。

林瑞君

# 目录

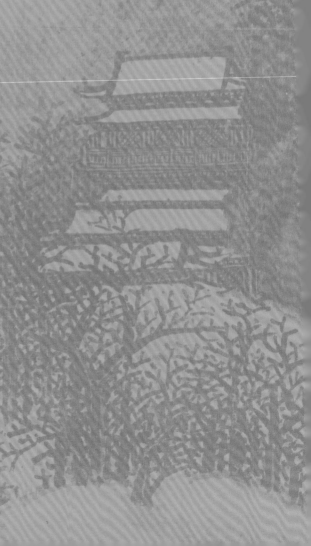

# 第一节 楼台

南朝四百八十寺，多少楼台烟雨中。

唐·杜牧

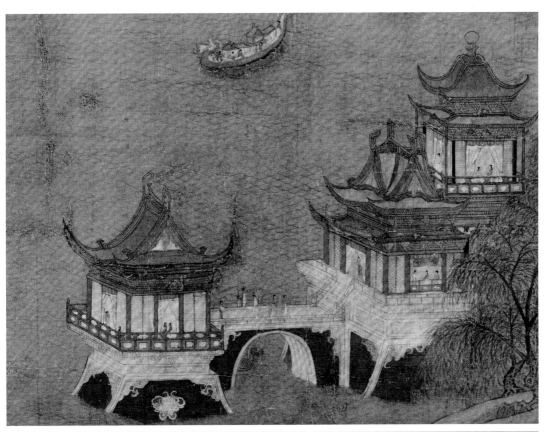

唐·李昭道（传）龙舟竞渡图 故宫博物院藏

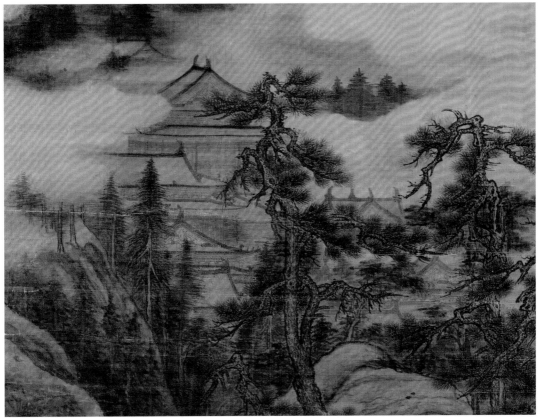

五代·董元（传）洞天山堂图 台北故宫博物院藏

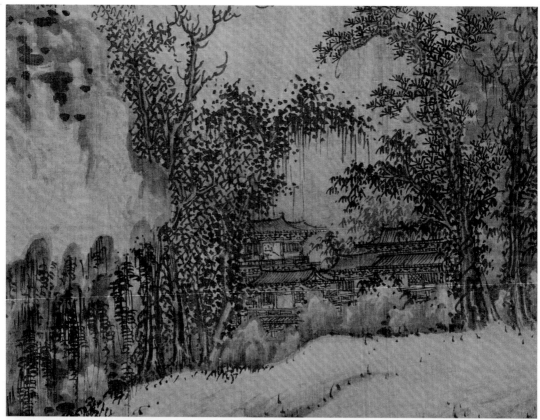

五代·巨然　溪山兰若图　克利夫兰艺术博物馆藏

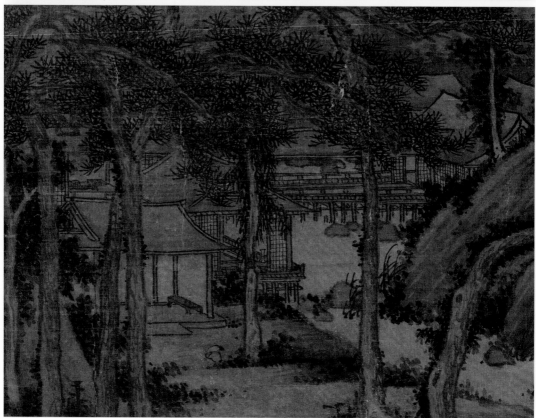

五代·巨然（传）囊琴怀鹤图　台北故宫博物院藏

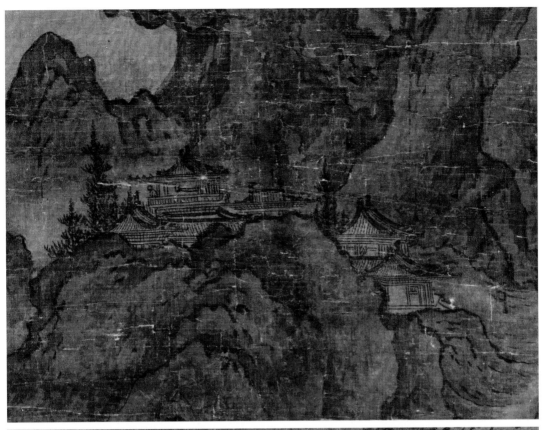

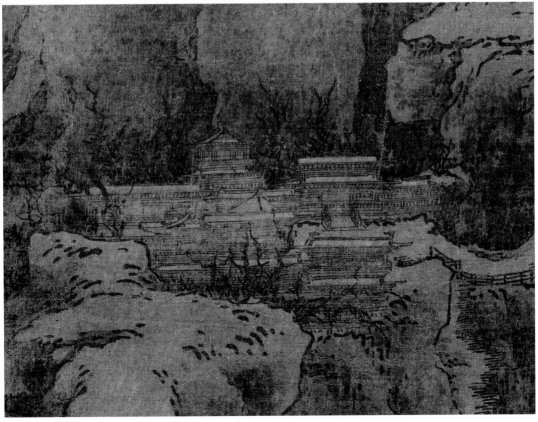

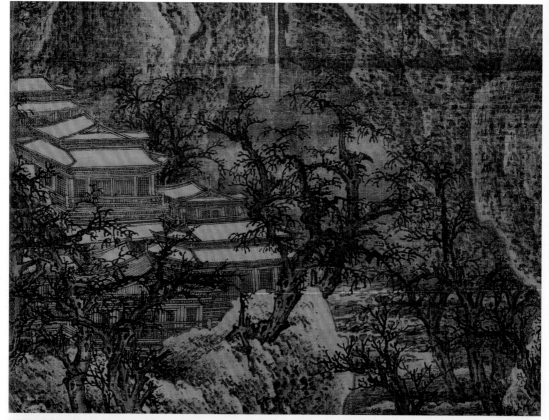

北宋·范宽（传）雪山楼阁图　波士顿艺术博物馆藏

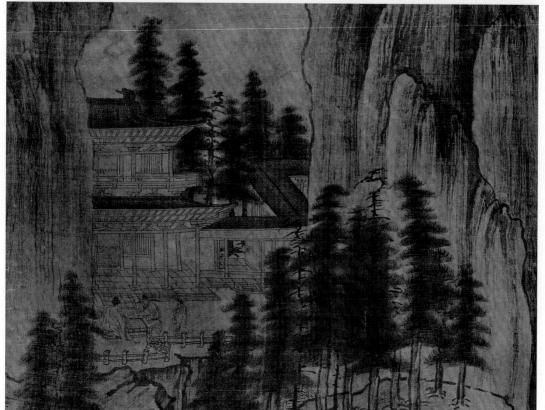

辽·佚名　深山会棋图　辽宁省博物院藏

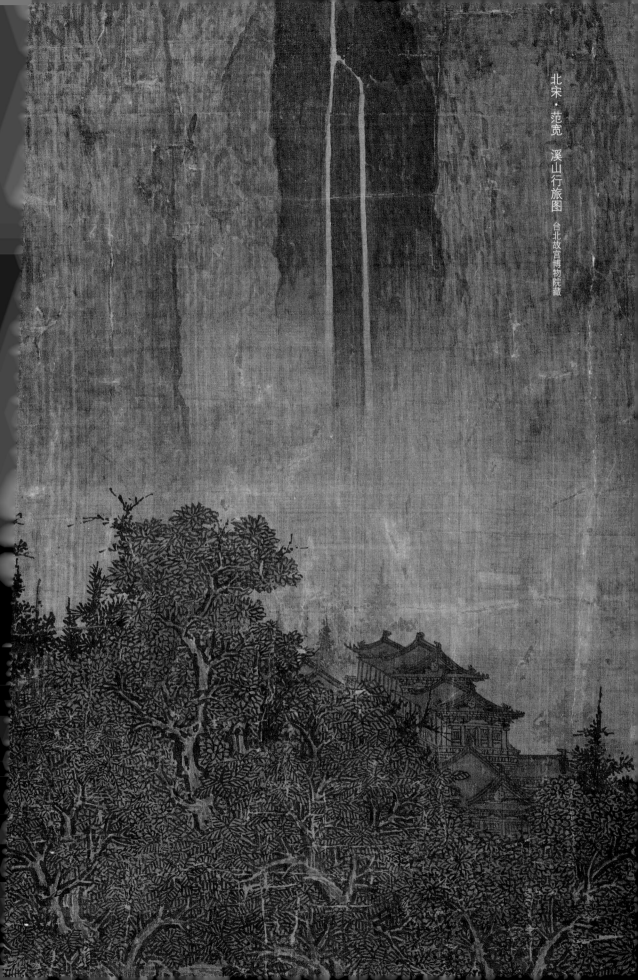
北宋·范宽 溪山行旅图 台北故宫博物院藏

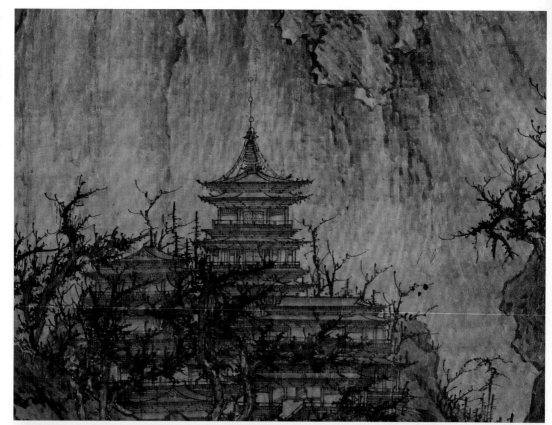

北宋·李成（传）晴峦萧寺图　纳尔逊－阿特金斯艺术博物馆藏

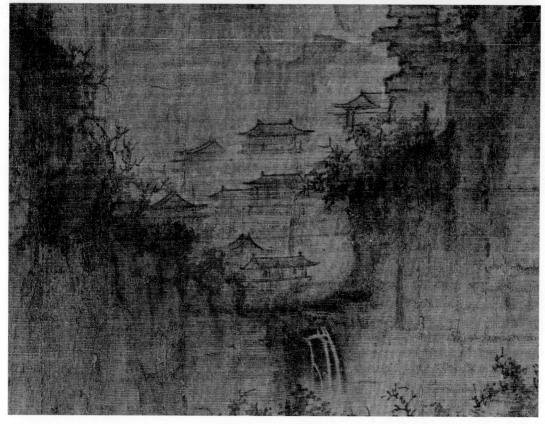

北宋·李成（传）茂林远岫图　辽宁省博物馆藏

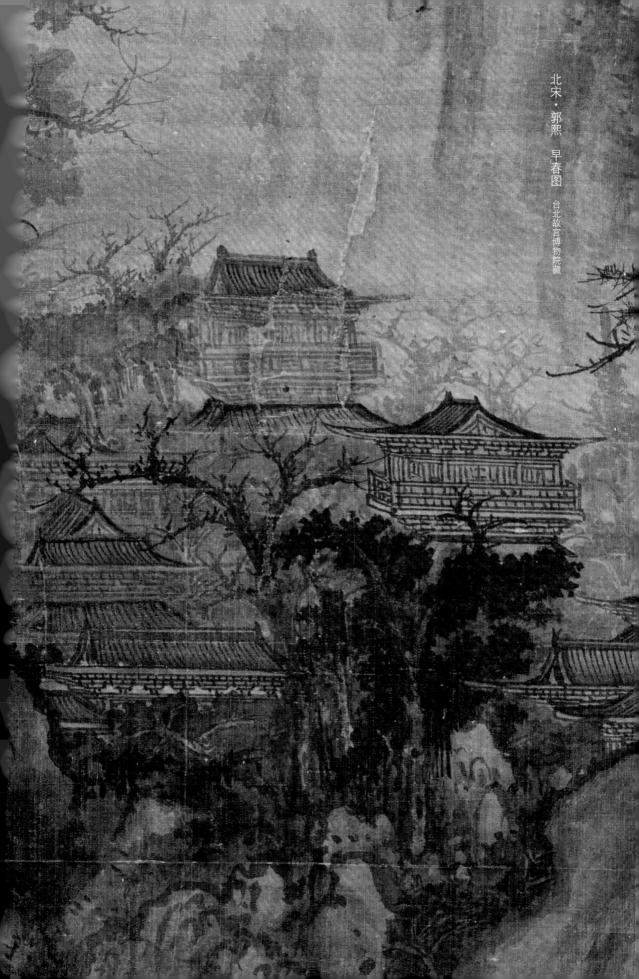

北宋·郭熙 早春图 台北故宫博物院藏

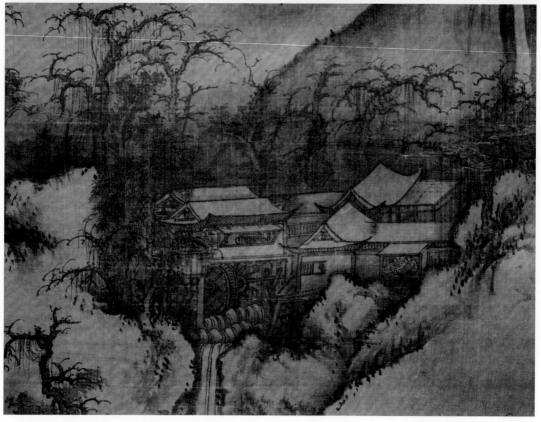

北宋·郭熙（传）关山春雪图 台北故宫博物院藏

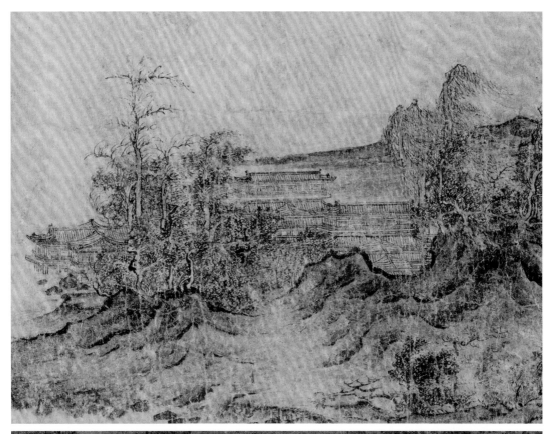

北宋·燕文贵 溪山楼观图 大阪市立美术馆藏

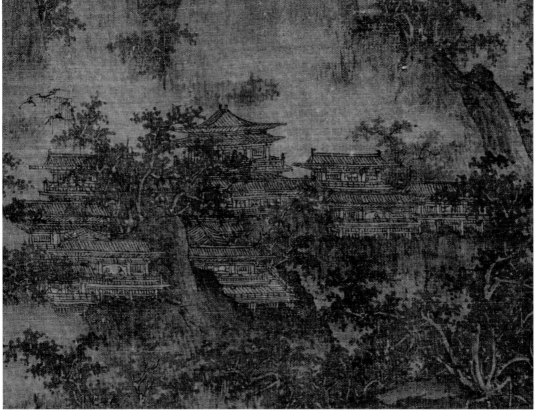

北宋·屈鼎 夏山图 纽约大都会艺术博物馆藏

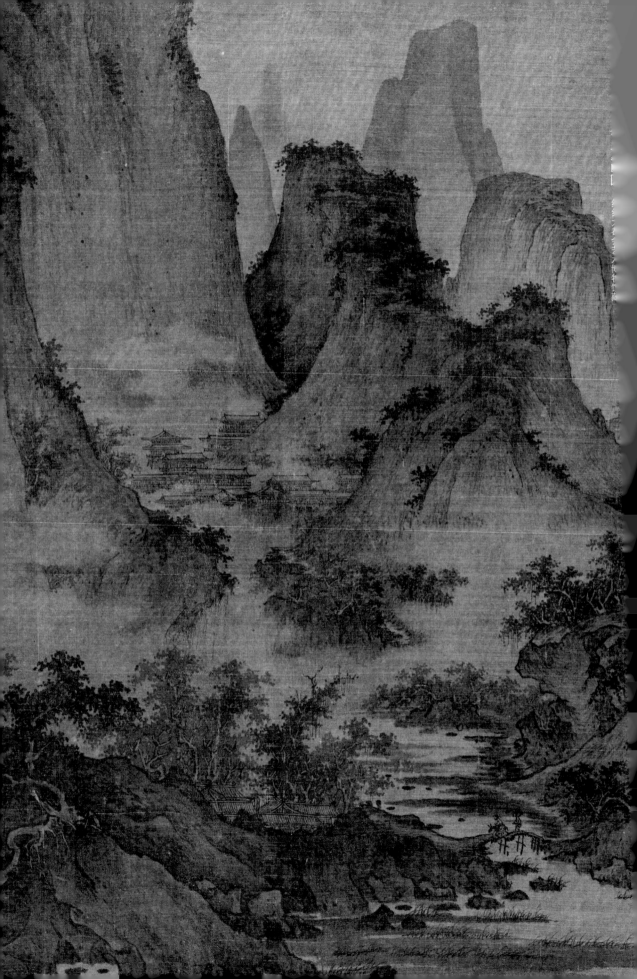

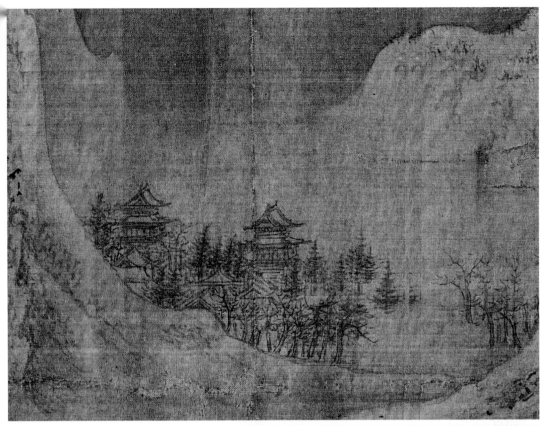

北宋·赵佶　雪江归棹图　故宫博物院藏

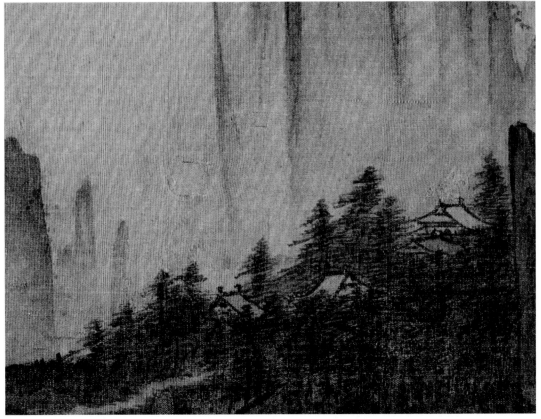

南宋·佚名　五云楼阁图　故宫博物院藏

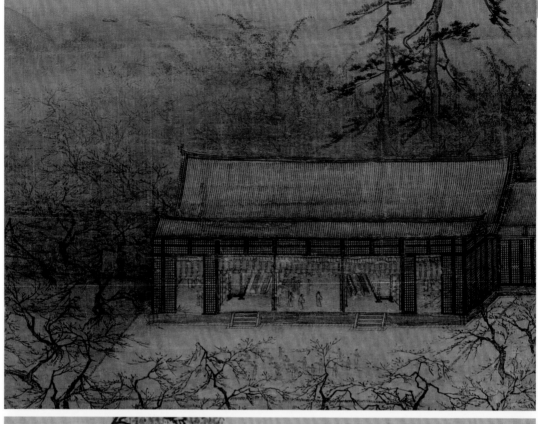

南宋·马远 华灯侍宴图 台北故宫博物院藏

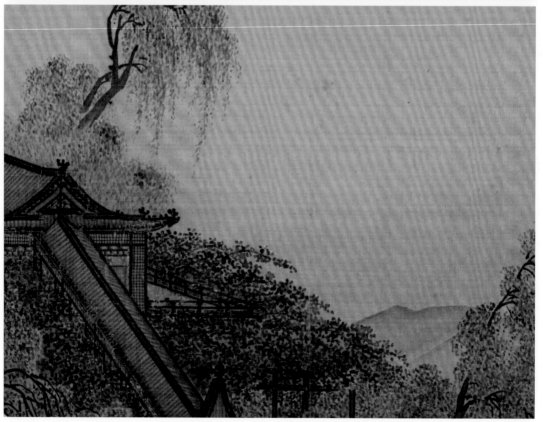

南宋·马麟 楼台夜月图 上海博物馆藏

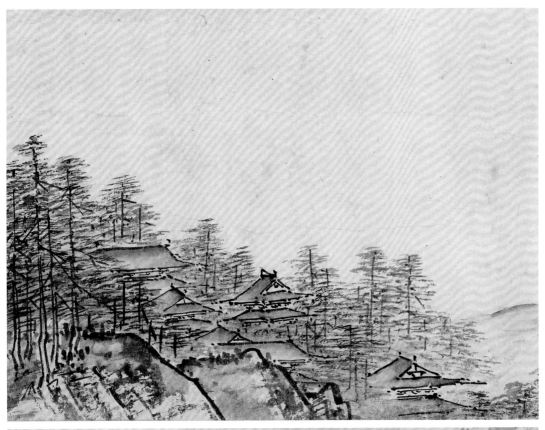

南宋·夏圭　溪山清远图　台北故宫博物院藏

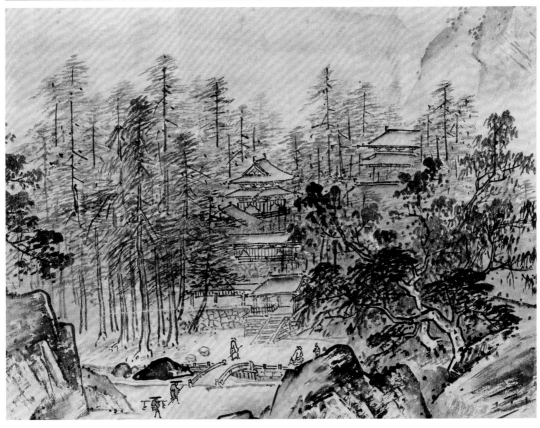

南宋·夏圭　溪山清远图　台北故宫博物院藏

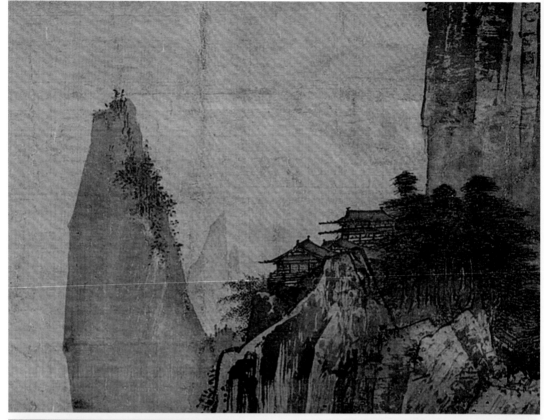

南宋·夏圭（传）层崖隐寺图 纳尔逊－阿特金斯艺术博物馆藏

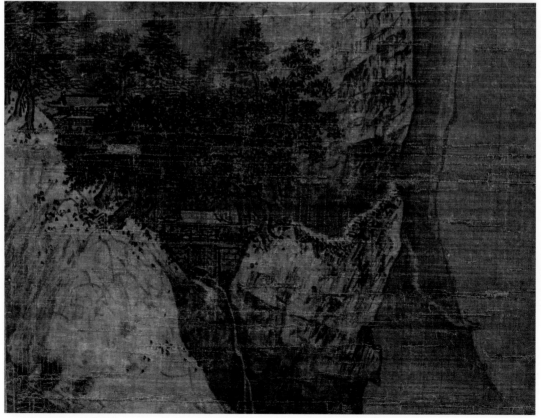

南宋·夏圭 山水图 台北故宫博物院藏

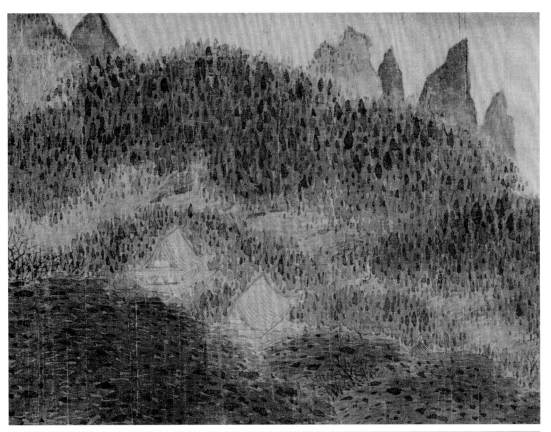

南宋·赵伯骕　万松金阙图　故宫博物院藏

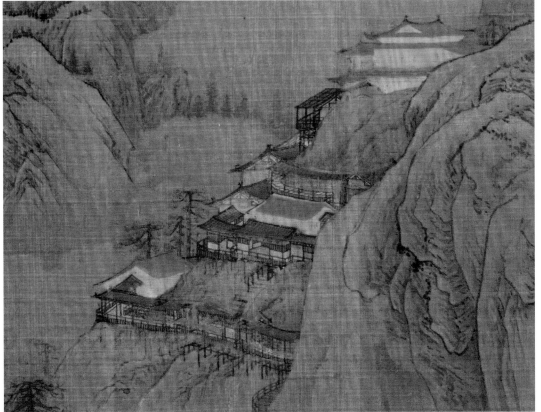

南宋·赵伯驹　江山秋色图　故宫博物院藏

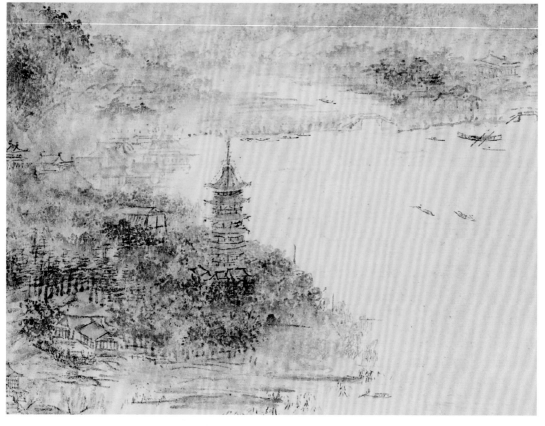

南宋·米友仁、司马槐　山水合卷　私人藏

南宋·佚名　西湖图　上海博物馆藏

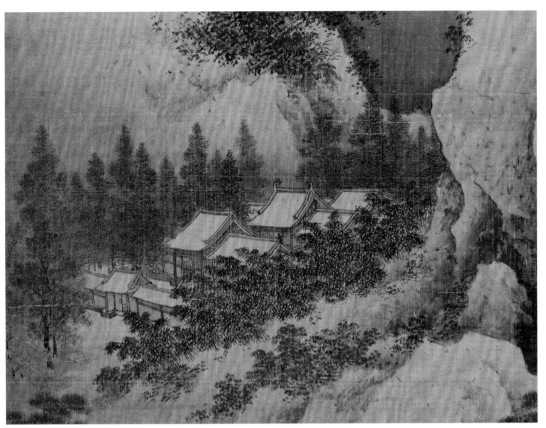

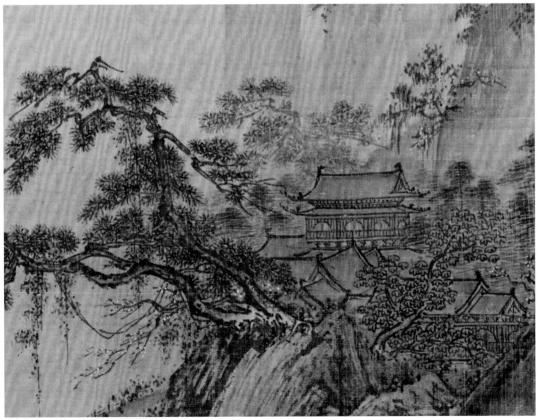

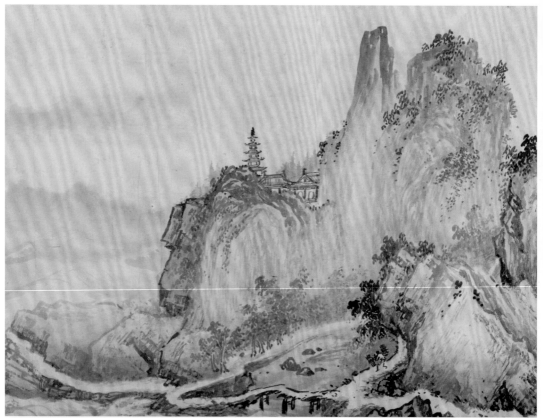

南宋·佚名 潇湘卧游图 东京国立博物馆藏

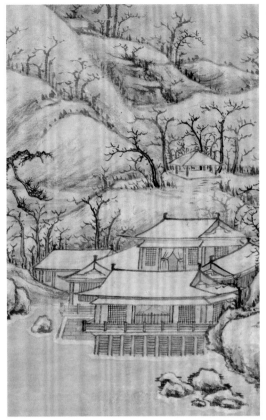

元·曹知白　群峰雪霁图　台北故宫博物院藏

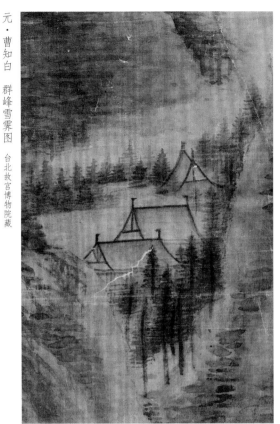

元·高克恭　群峰秋色图　台北故宫博物院藏

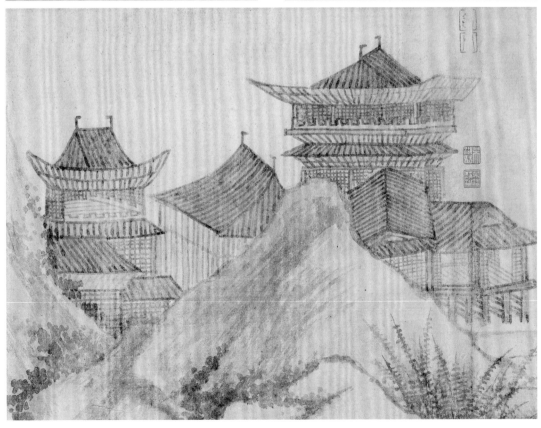

元·吴镇　渔父图　上海博物馆藏

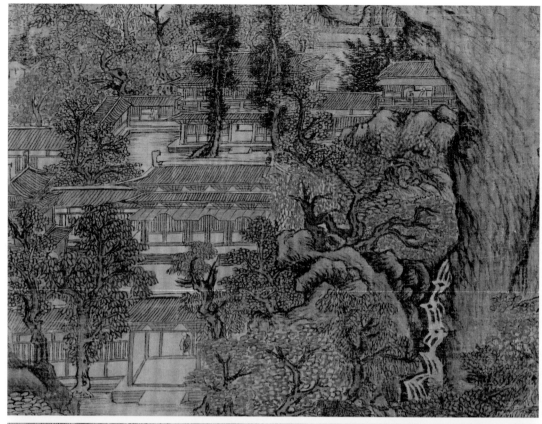

元·王蒙（传）关山萧寺图　故宫博物院藏

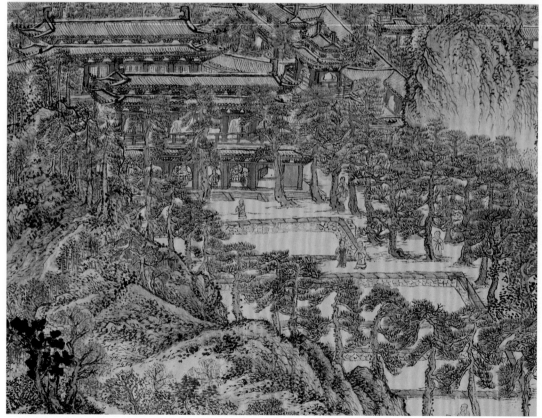

元·王蒙　太白山图　辽宁省博物馆藏

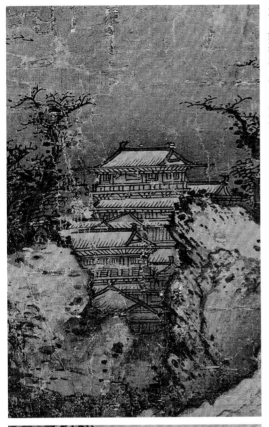

元·姚廷美　雪山行旅图　纽约大都会艺术博物馆藏

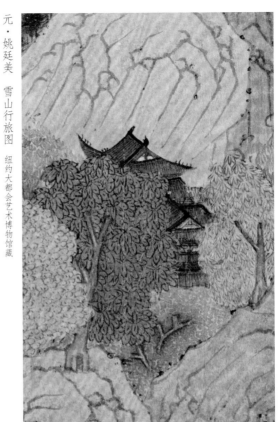

元·钱选　幽居图　故宫博物院藏

明·李在　阔渚遥峰图　故宫博物院藏

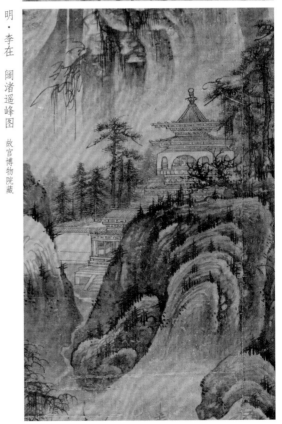

明·刘度　仿巨然山水图　克利夫兰艺术博物馆藏

明·王绂　山亭会友图　台北故宫博物院藏

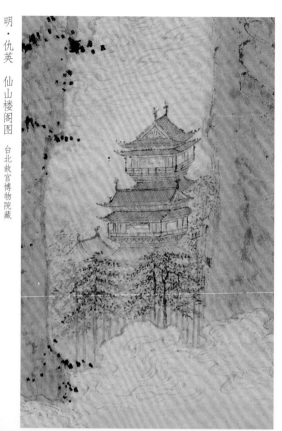

明·仇英　仙山楼阁图　台北故宫博物院藏

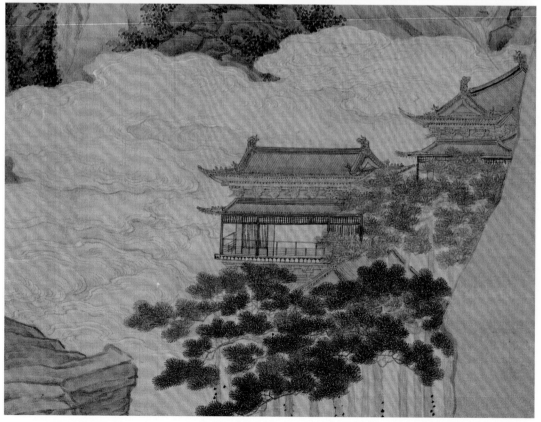

明·仇英　桃源仙境图　天津博物馆藏

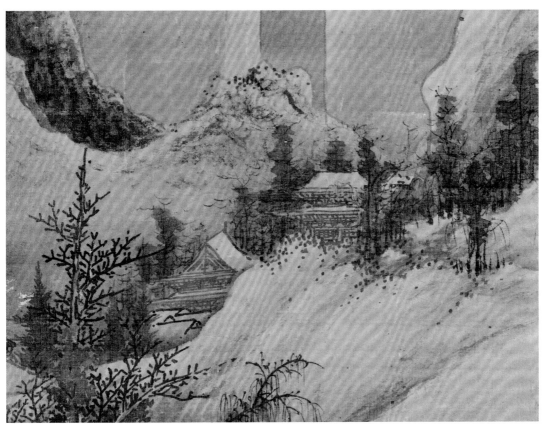

明 · 唐寅 函关雪霁图 台北故宫博物院藏

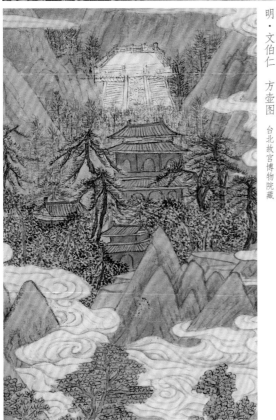

明 · 文伯仁 方壶图 台北故宫博物院藏

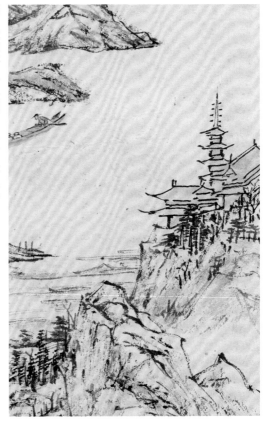

明 · 陆治 雪后访梅图 台北故宫博物院藏

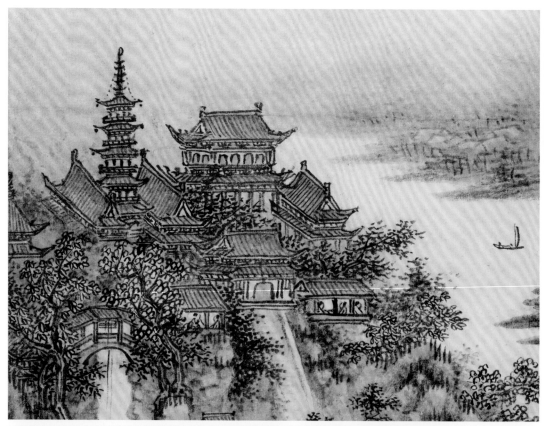

明·谢时臣 虎阜春晴图 辽宁省博物馆藏

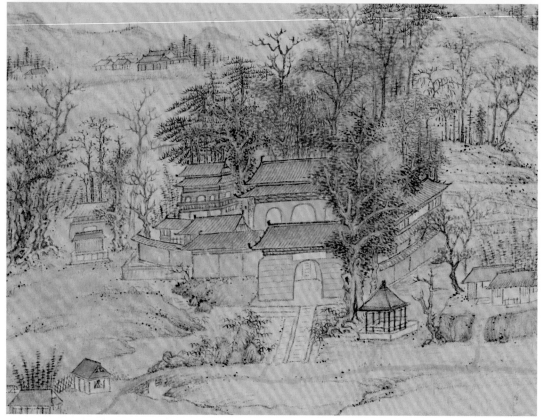

清·弘仁 芝阳东湖图 波士顿艺术博物馆藏

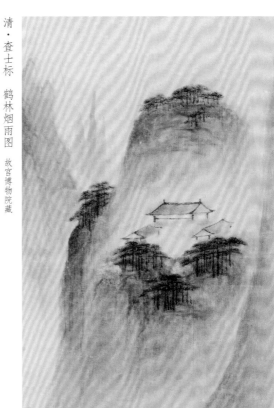

清 · 梅清 铺海图 上海博物馆藏

清 · 查士标 鹤林烟雨图 故宫博物院藏

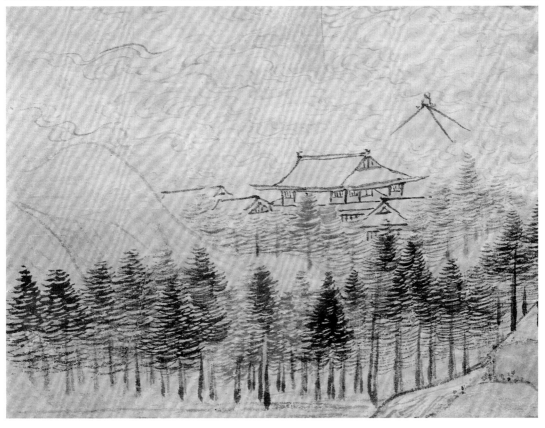

清 · 王翚 唐寅诗意图 故宫博物院藏

# 第二节 庭院

庭院深深深几许，杨柳堆烟，帘幕无重数。

宋·欧阳修

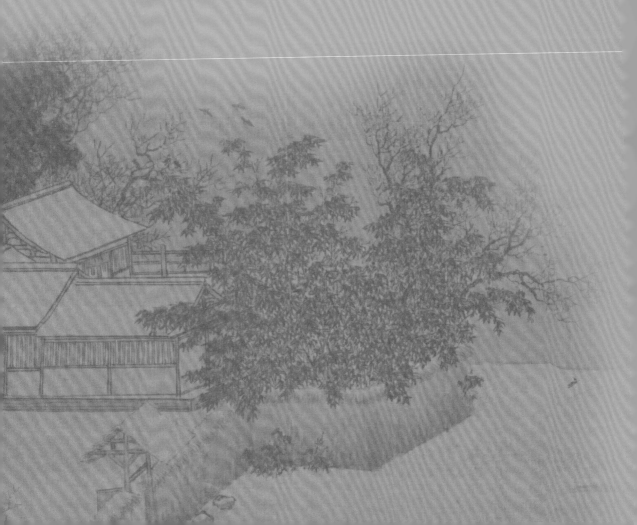

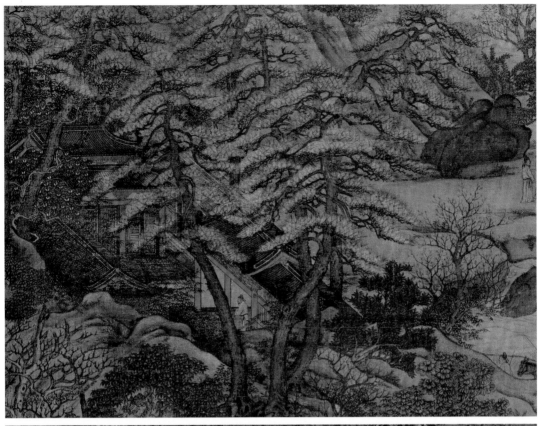

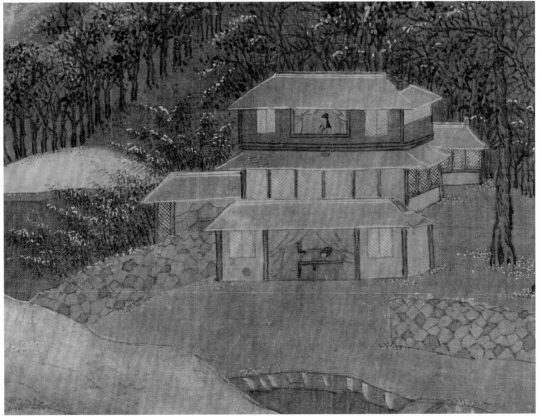

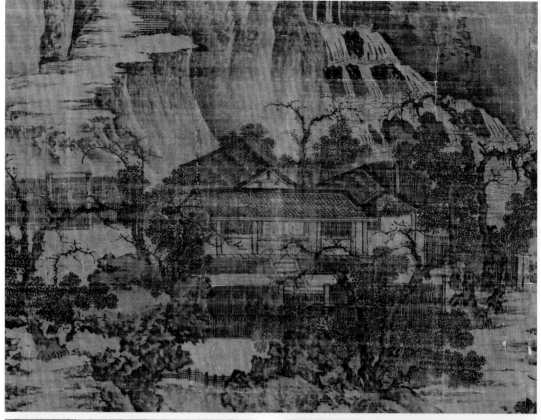

五代·荆浩（传）匡庐图 台北故宫博物院藏

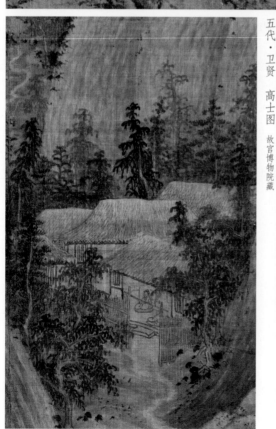

五代·巨然 秋山问道图 台北故宫博物院藏

五代·卫贤 高士图 故宫博物院藏

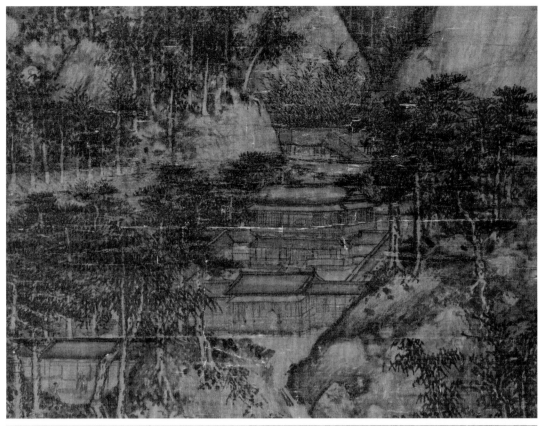

五代·巨然（传）萧翼赚兰亭图 台北故宫博物院藏

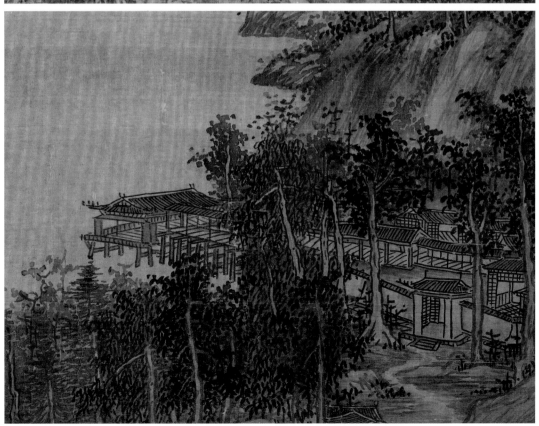

五代·巨然（传）秋山图 台北故宫博物院藏

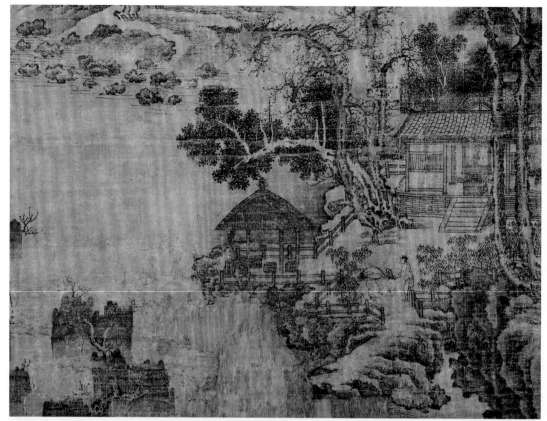

北宋·佚名 深山饲鹤图 台北故宫博物院藏

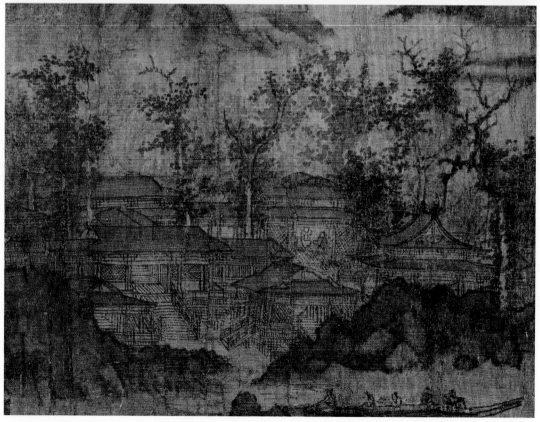

北宋·李成（传）茂林远岫图 辽宁省博物馆藏

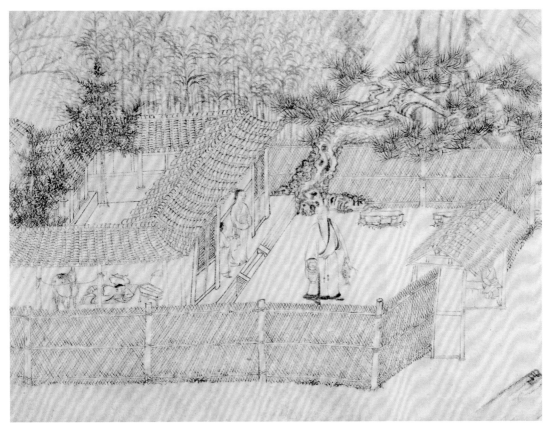

北宋·乔仲常　后赤壁赋图　纳尔逊－阿特金斯艺术博物馆藏

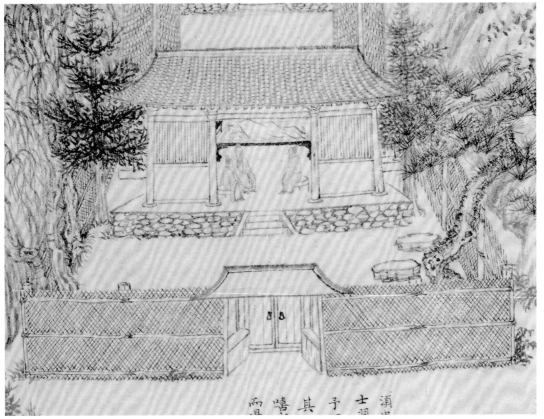

北宋·乔仲常　后赤壁赋图　纳尔逊－阿特金斯艺术博物馆藏

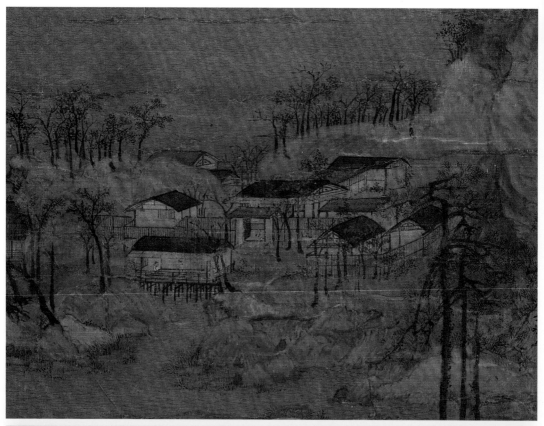

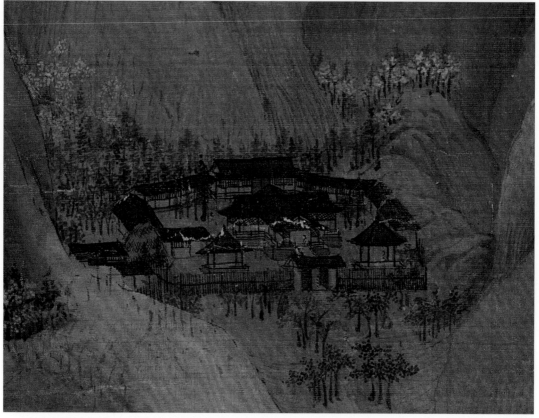

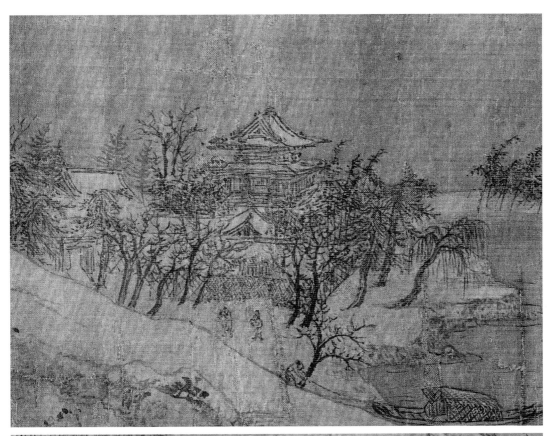

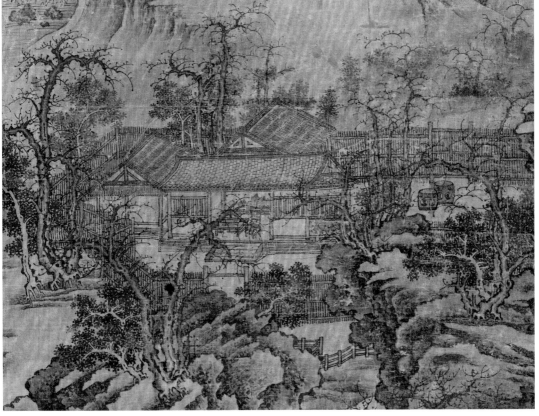

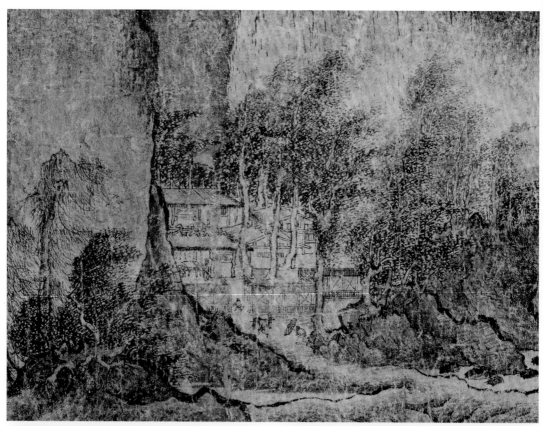

北宋·燕文贵　江山楼观图　大阪市立美术馆藏

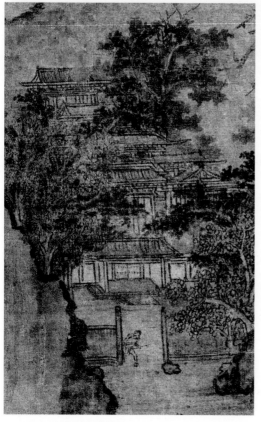

北宋·郭熙（传）山村图　南京大学藏

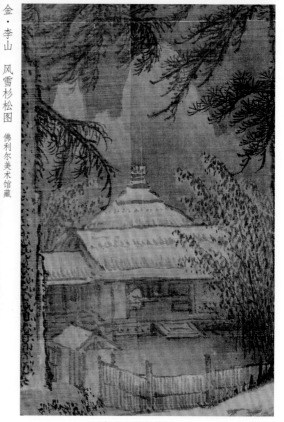

金·李山　风雪杉松图　佛利尔美术馆藏

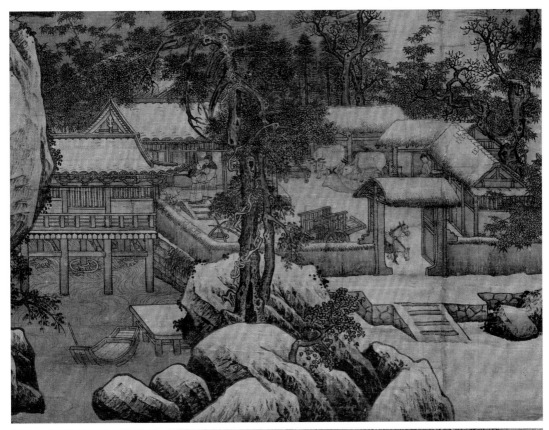

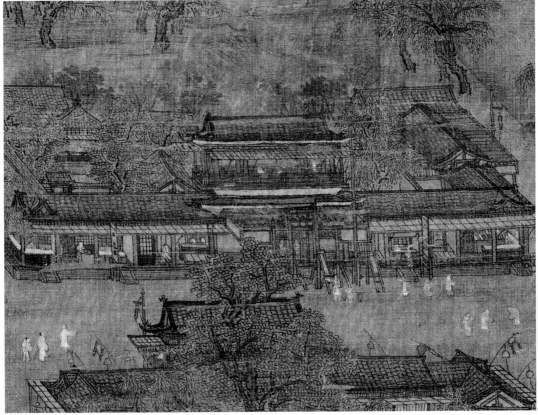

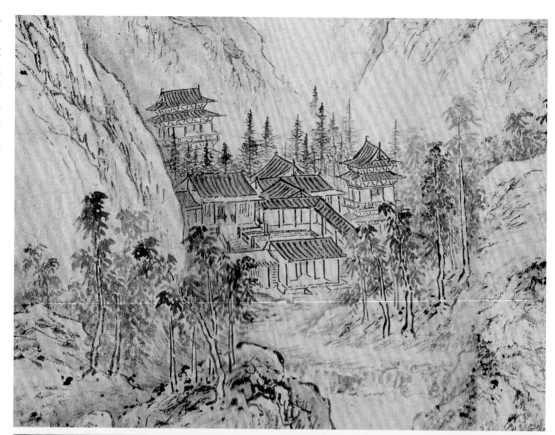

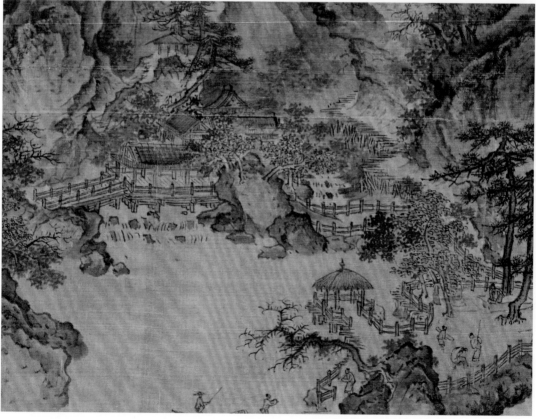

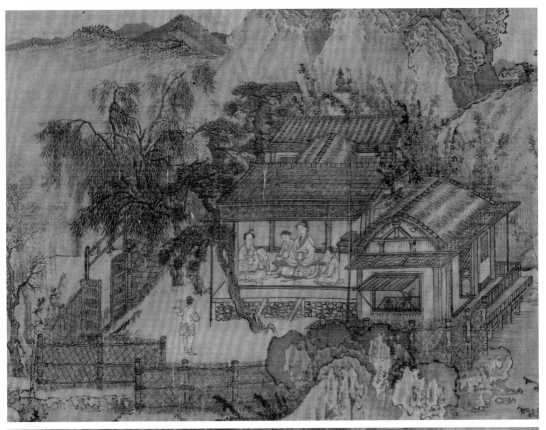

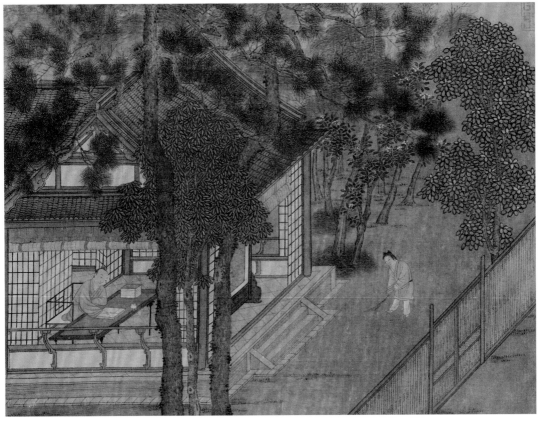

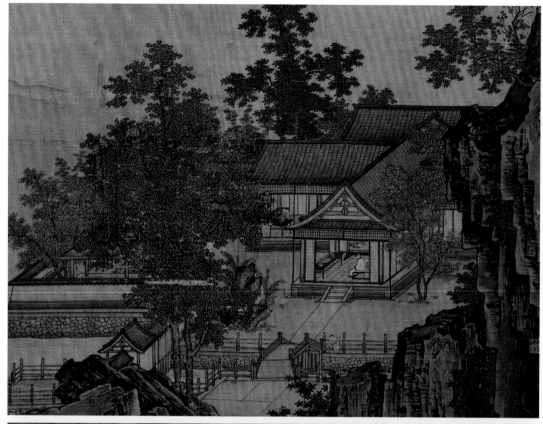

南宋·刘松年　四景山水图　故宫博物院藏

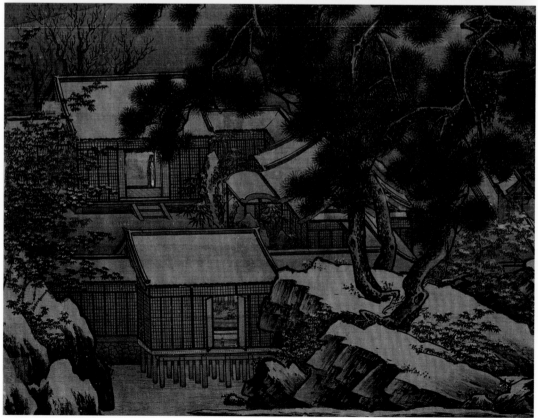

南宋·刘松年　四景山水图　故宫博物院藏

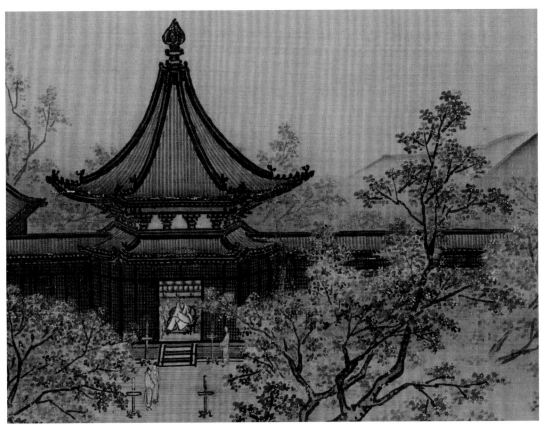

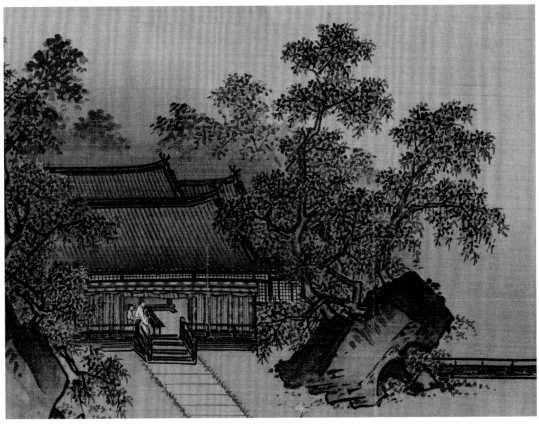

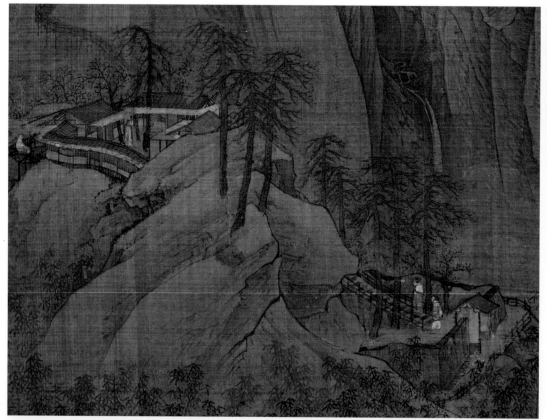

南宋·赵伯驹　江山秋色图　故宫博物院藏

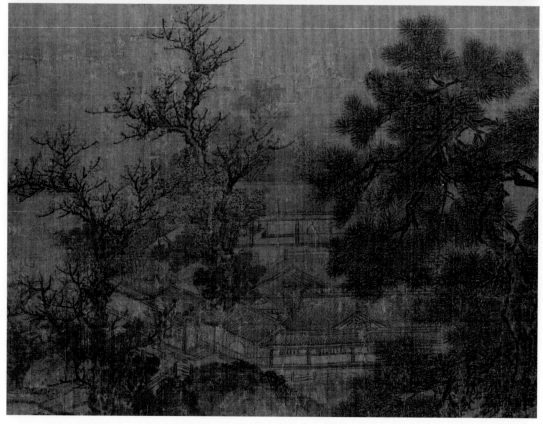

南宋·佚名　秋溪待渡图　台北故宫博物院藏

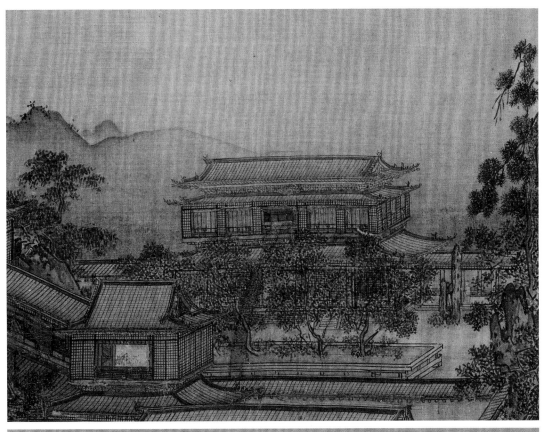

南宋·佚名　界画楼阁图之一　台北故宫博物院藏

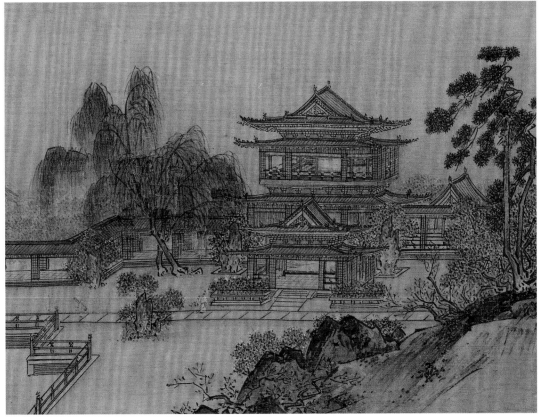

南宋·佚名　界画楼阁图之二　台北故宫博物院藏

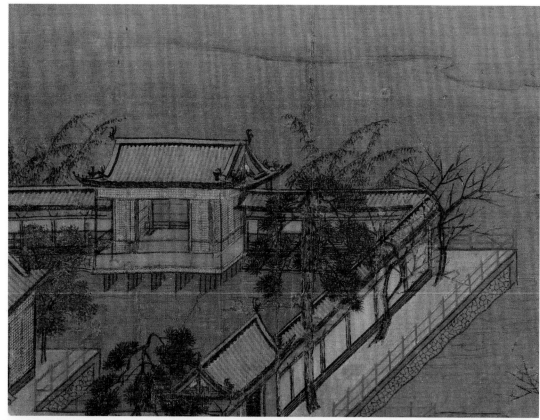

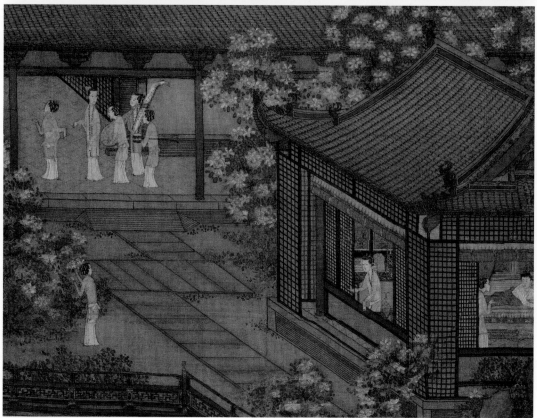

南宋·佚名 雪园图 香港中文大学文物馆藏

南宋·佚名 万花春睡图 私人藏

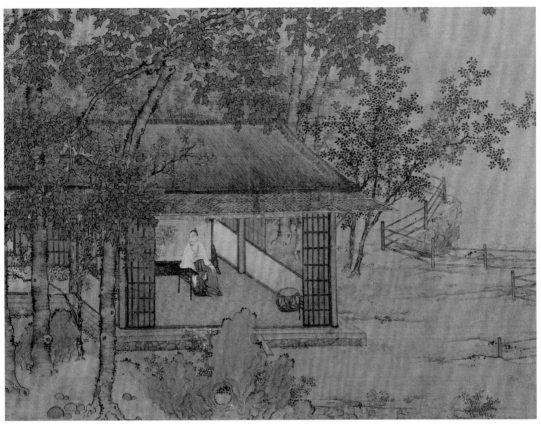

元 · 赵孟頫（传） 百尺梧桐图 上海博物馆藏

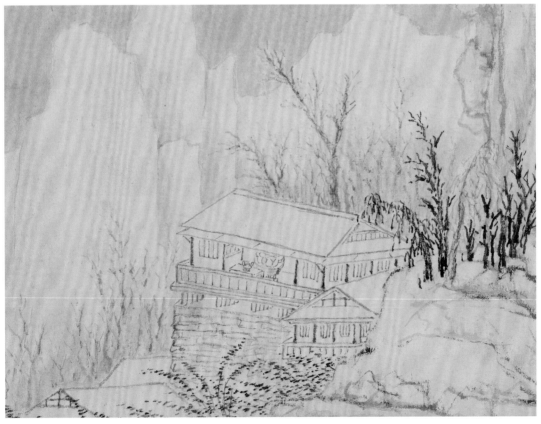

元 · 黄公望 快雪时晴图 故宫博物院藏

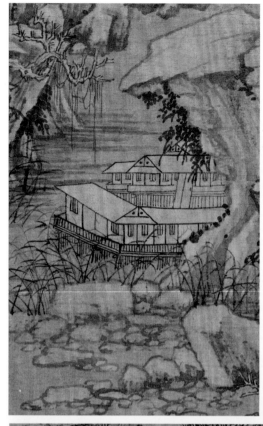

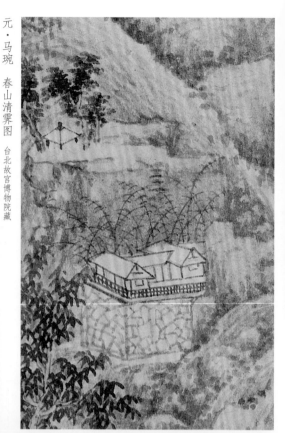

元·马琬 雪岗渡关图 故宫博物院藏

元·马琬 春山清霁图 台北故宫博物院藏

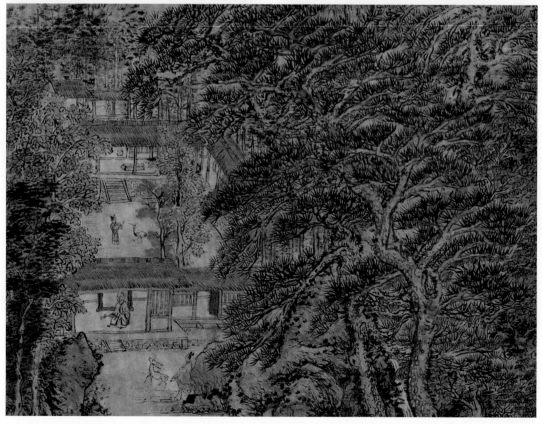

元·王蒙 素庵图 纽约大都会艺术博物馆藏

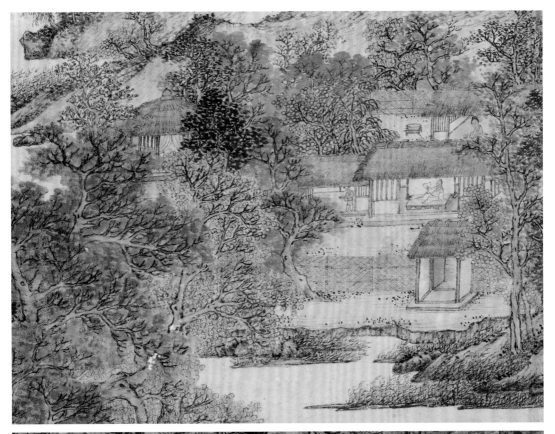

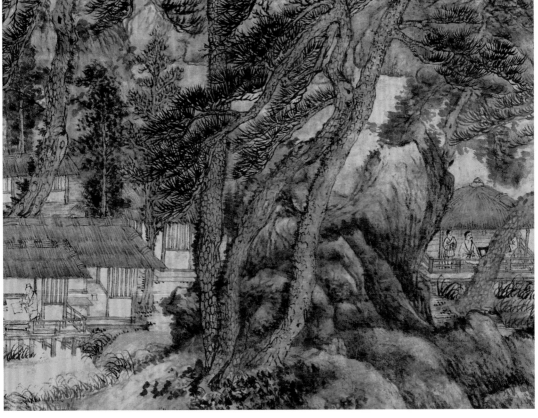

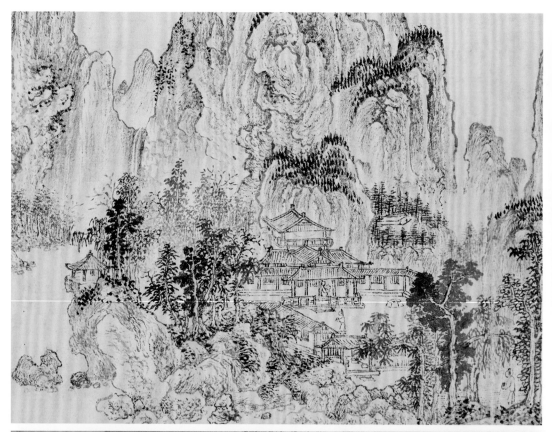

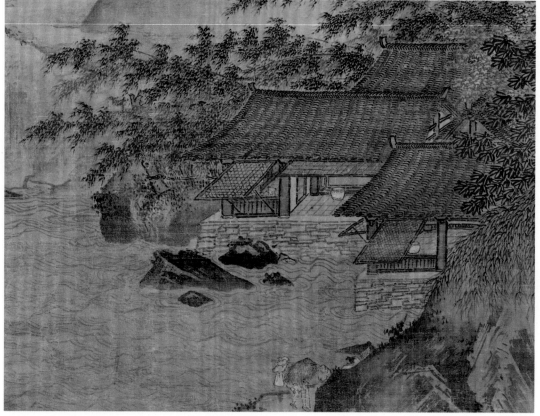

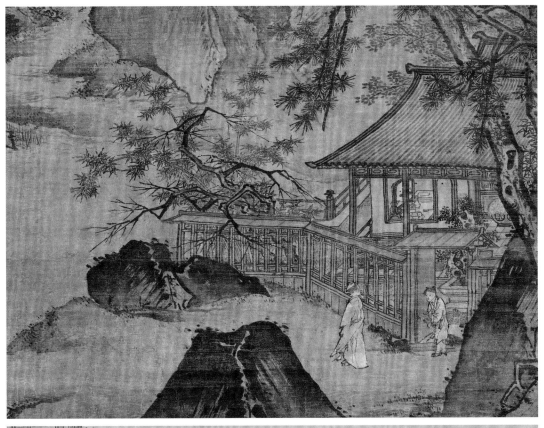

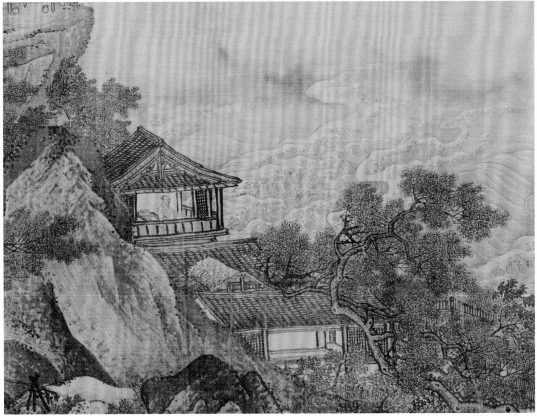

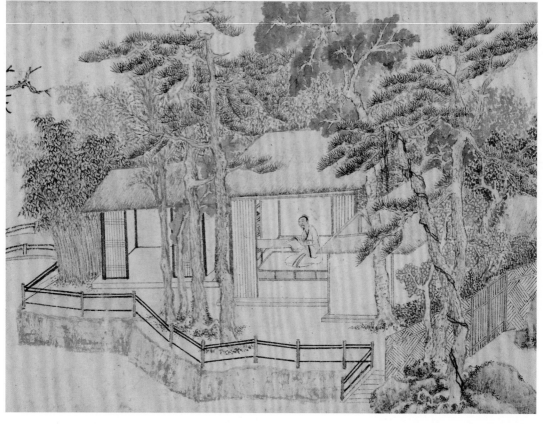

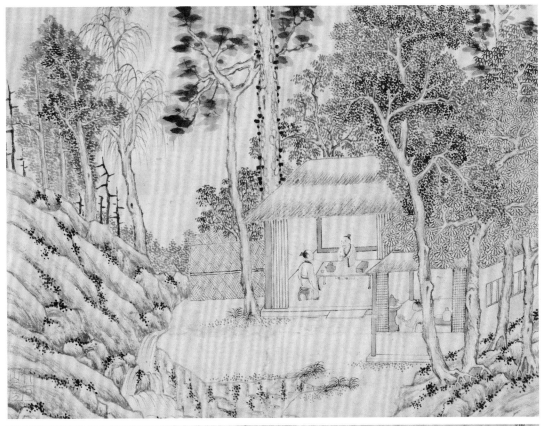

明·文徵明　茶事图　台北故宫博物院藏

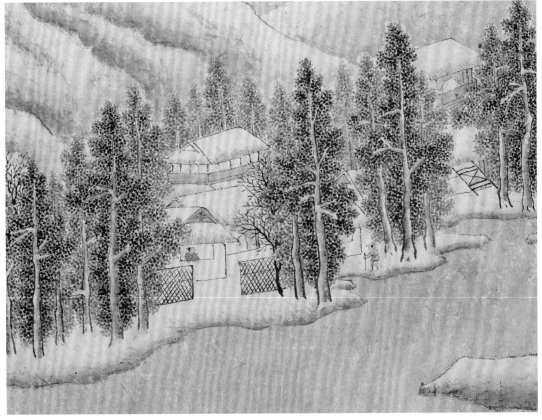

明·文徵明　关山积雪图　台北故宫博物院藏

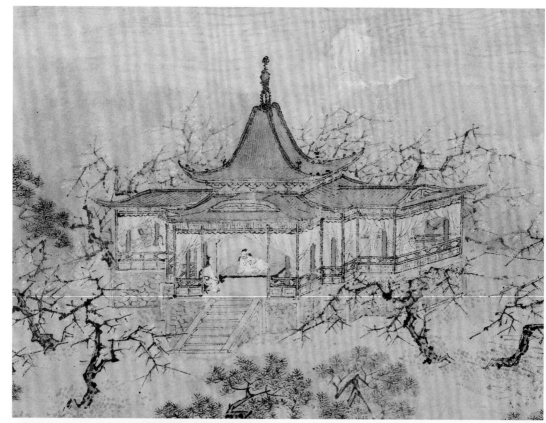

明·仇英 仙山楼阁图 台北故宫博物院藏

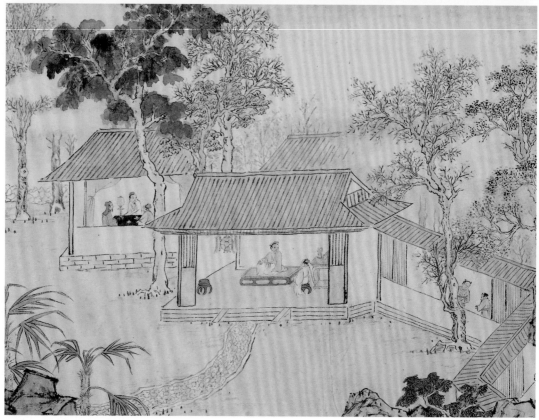

明·陆治 元夜燕集图 上海博物馆藏

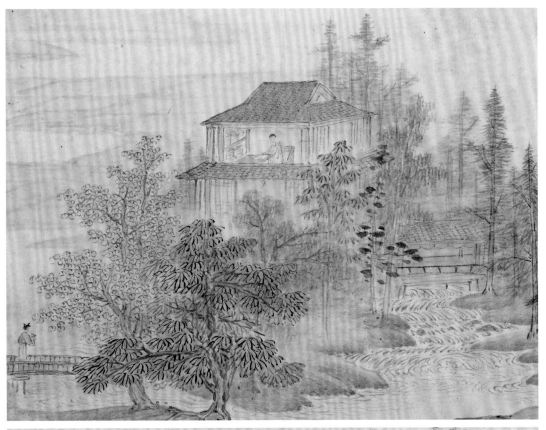

清·叶欣 山水图册 上海博物馆藏

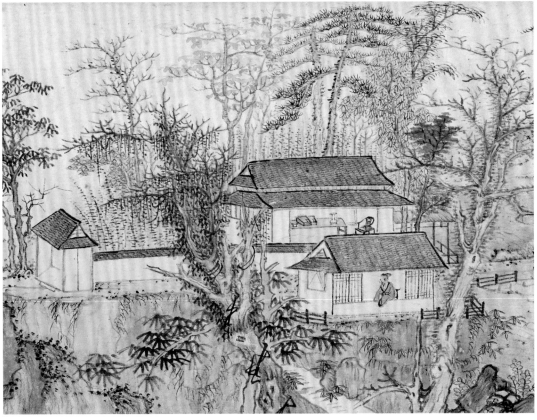

清·弘仁 疏泉洗研图 上海博物馆藏

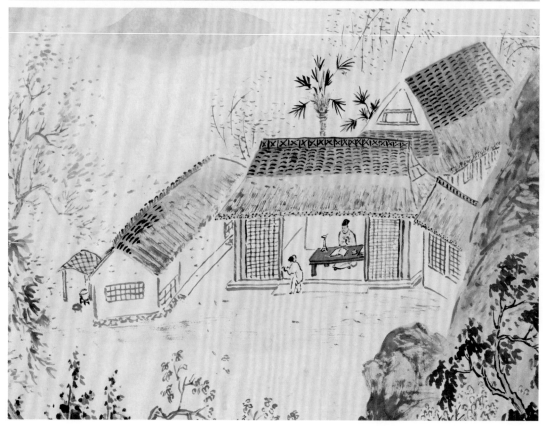

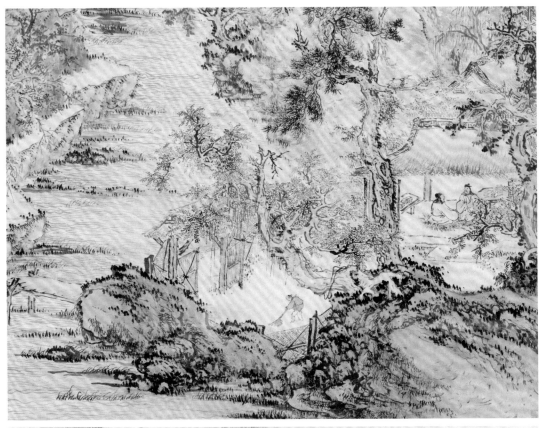

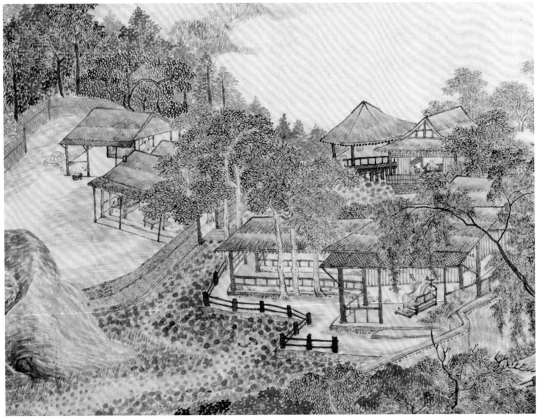

# 第三节 亭榭

水榭风亭列绮筵，白头相见各欢然。

明·刘钰

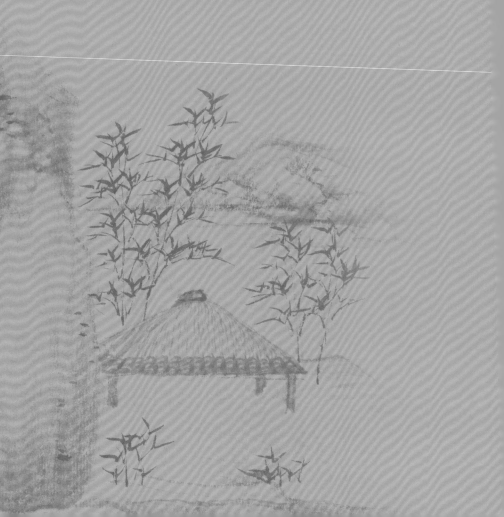

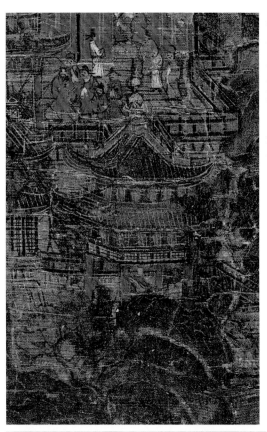

唐·李思训（传）九成避暑图　故宫博物院藏

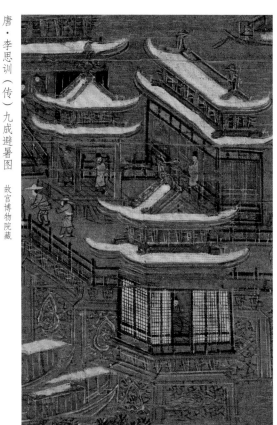

唐·李思训（传）京畿瑞雪图　故宫博物院藏

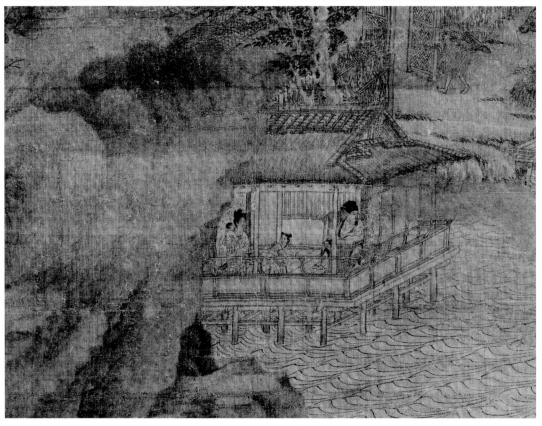

五代·董元（传）溪岸图　纽约大都会艺术博物馆藏

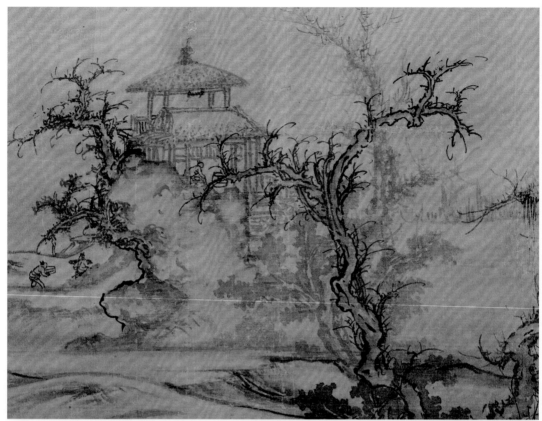

北宋・郭熙　树色平远图　纽约大都会艺术博物馆藏

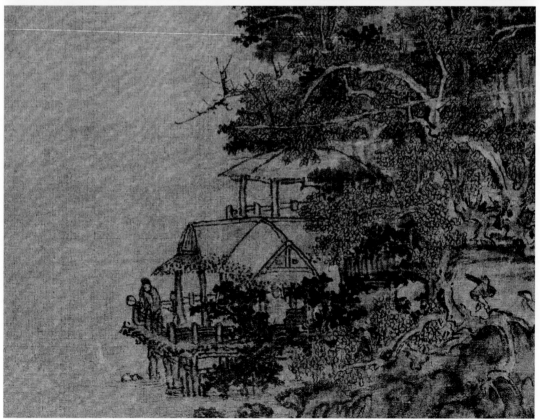

北宋・郭熙（传）山村图　南京大学藏

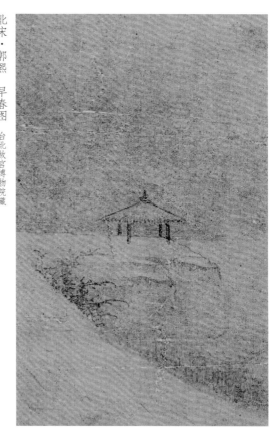

北宋·李公年　冬景山水图　普林斯顿大学艺术博物馆藏

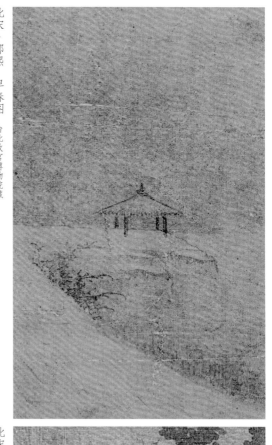

北宋·郭熙　早春图　台北故宫博物院藏

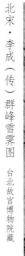

北宋·李成（传）群峰雪霁图　台北故宫博物院藏

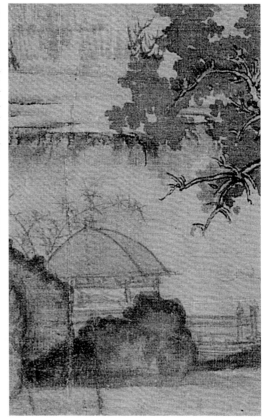

北宋·王诜　溪山秋霁图　佛利尔美术馆藏

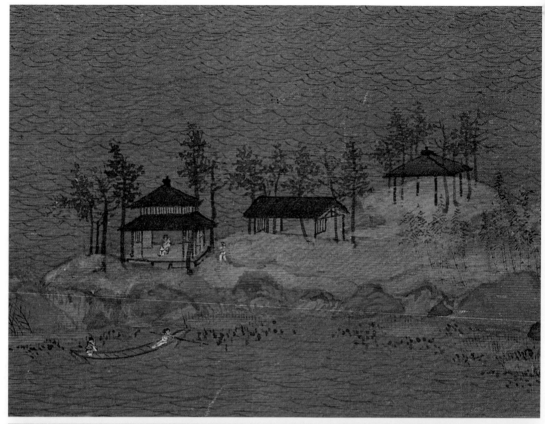

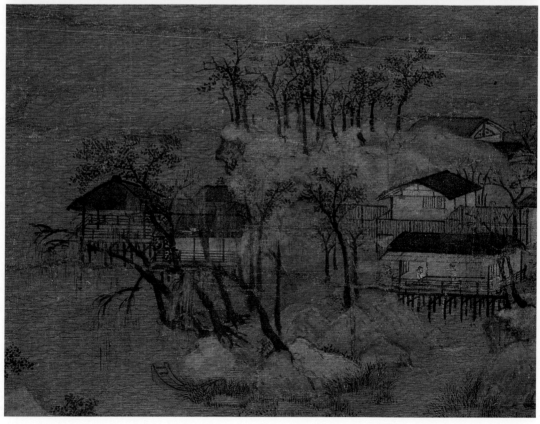

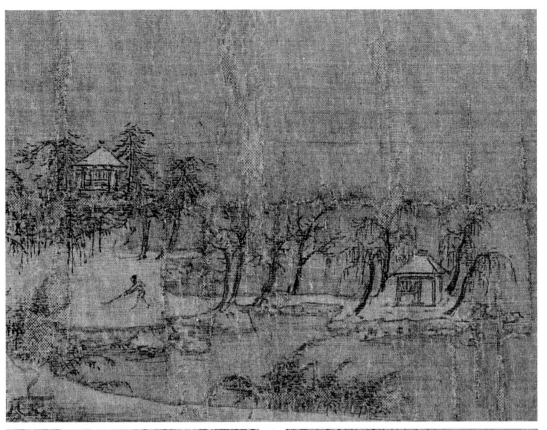

北宋·赵佶 雪江归棹图 故宫博物院藏

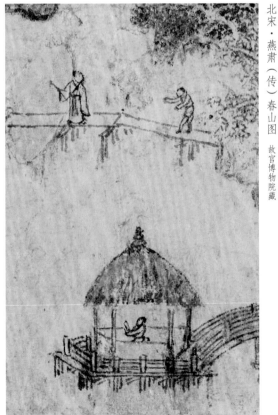

北宋·燕肃（传）春山图 故宫博物院藏

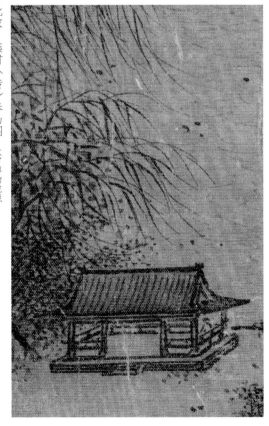

北宋·赵令穰（传）柳亭行旅图 台北故宫博物院藏

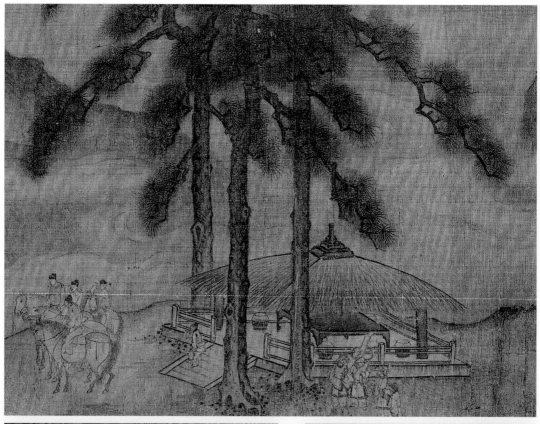

金·杨邦基 聘金图 纽约大都会艺术博物馆藏

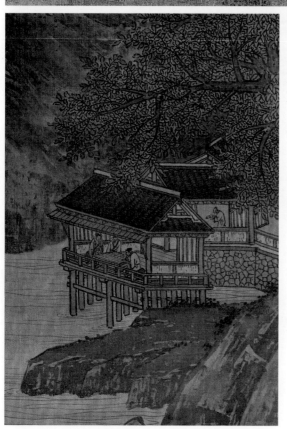

南宋·萧照（传）红树秋山图 故宫博物院藏

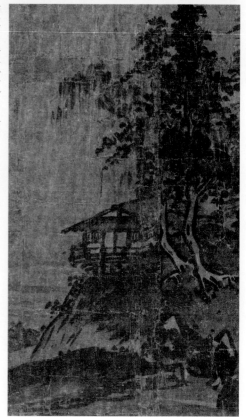

南宋·夏圭（传）山水图 东京国立博物馆藏

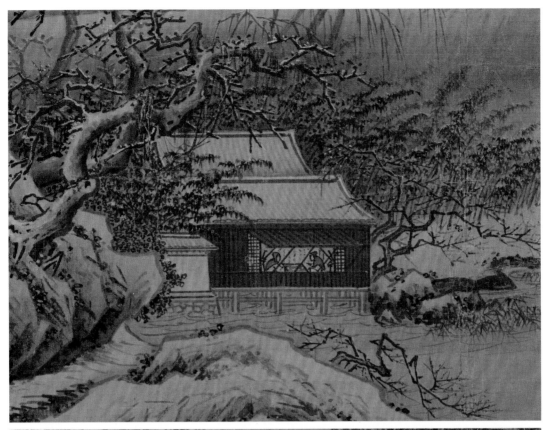

南宋·夏圭　雪堂客话图　故宫博物院藏

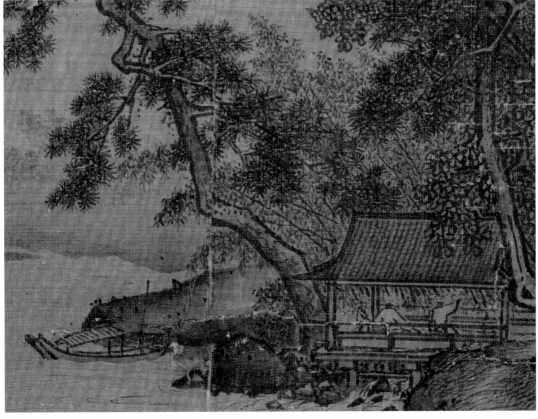

南宋·夏圭　观瀑图　台北故宫博物院藏

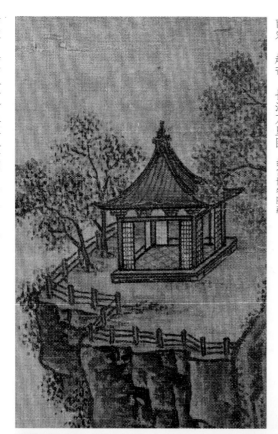

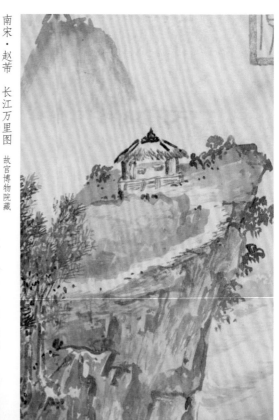

南宋·李嵩（传） 水末孤亭图 故宫博物院藏

南宋·赵芾 长江万里图 故宫博物院藏

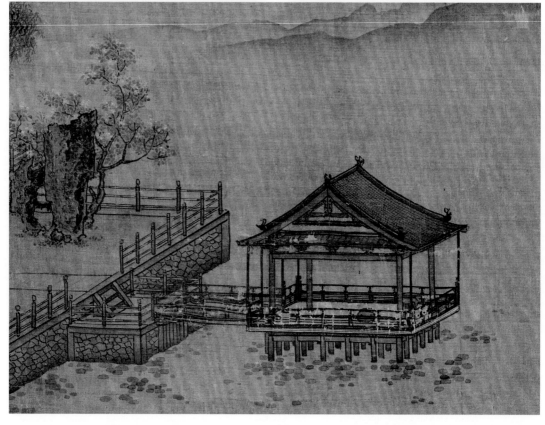

南宋·刘松年 四景山水图 故宫博物院藏

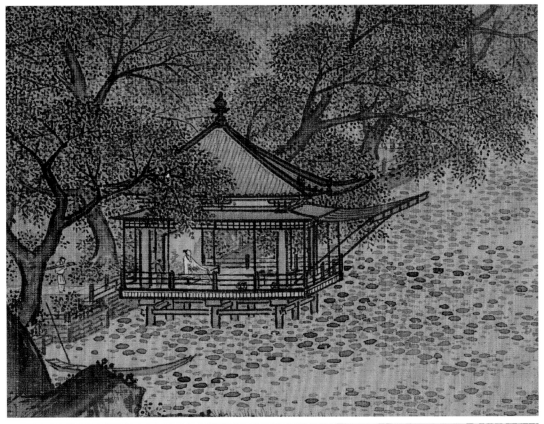

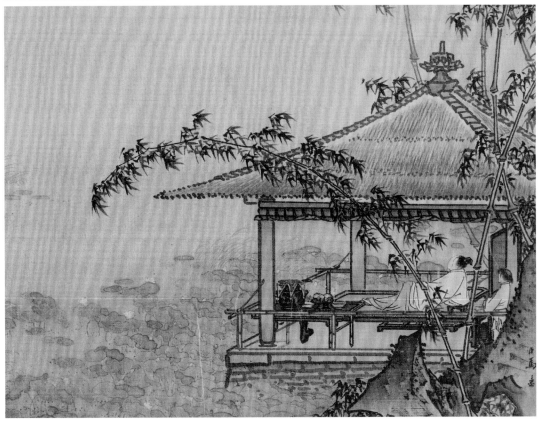

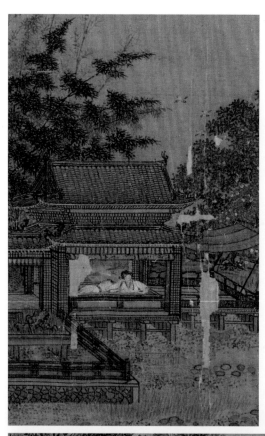

南宋・佚名　荷亭听雨图　台北故宫博物院藏

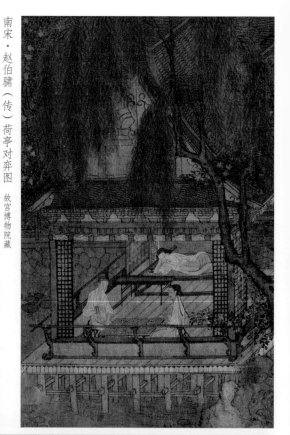

南宋・赵伯骕（传）荷亭对弈图　故宫博物院藏

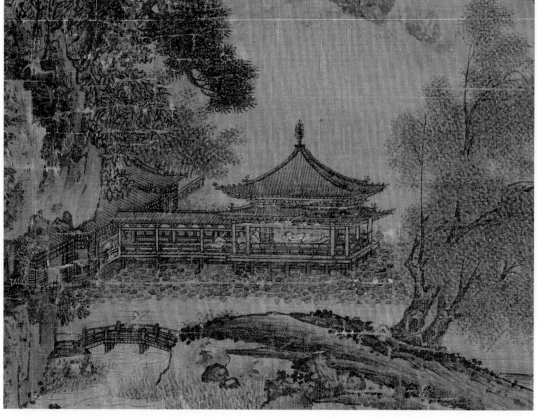

南宋・佚名　荷塘销夏图　台北故宫博物院藏

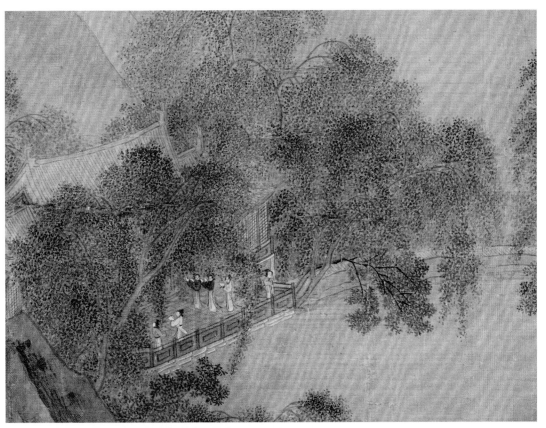

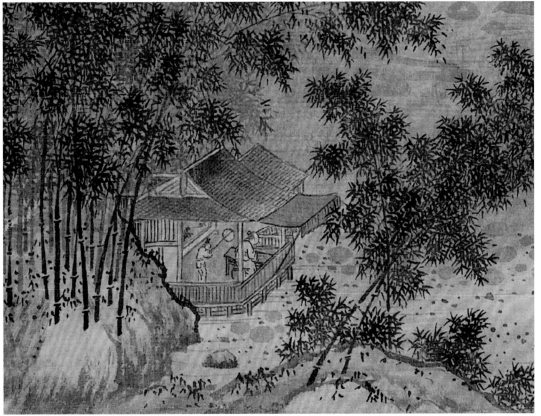

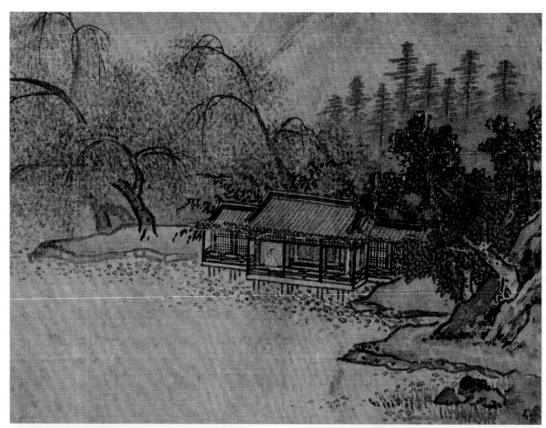

南宋·佚名　荷汀水阁图　台北故宫博物院藏

元·高克恭　云横秀岭图　台北故宫博物院藏

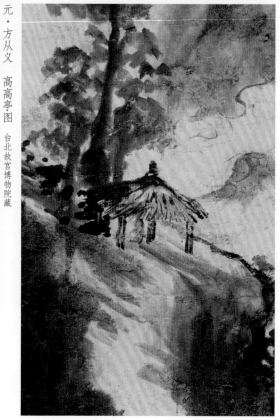

元·方从义　高高亭图　台北故宫博物院藏

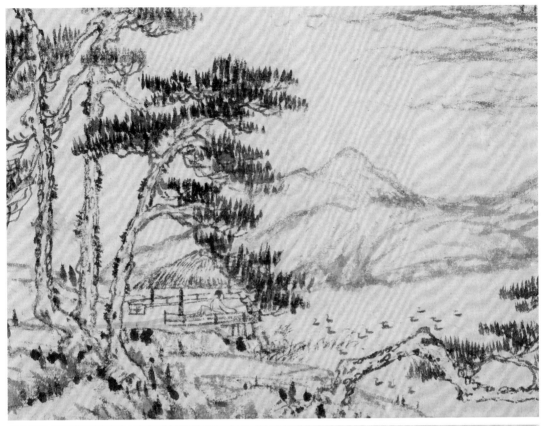

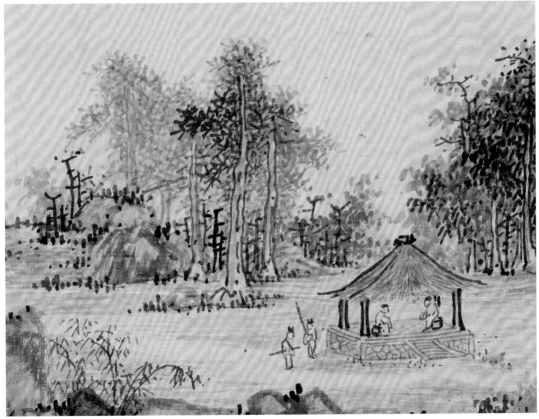

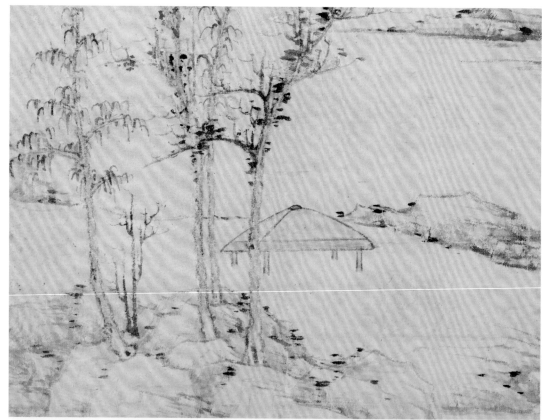

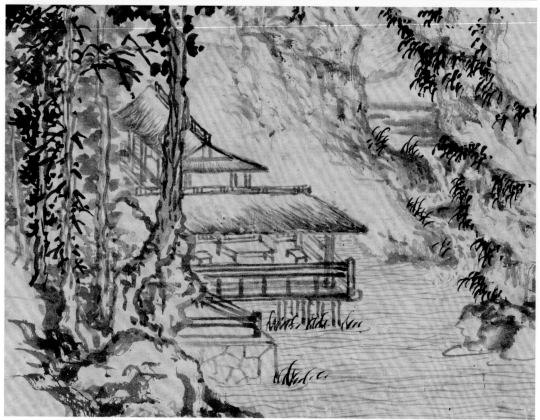

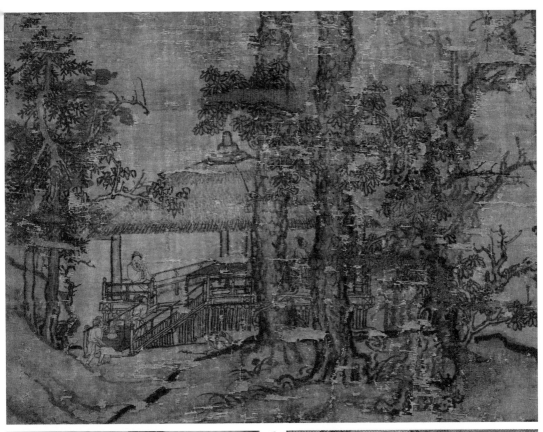

元・王渊　松亭会友图　台北故宫博物院藏

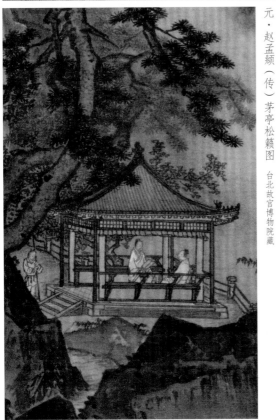

元・赵孟頫（传）茅亭松籁图　台北故宫博物院藏

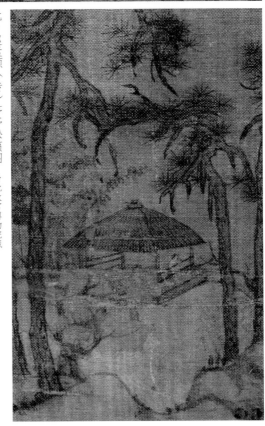

元・孙君泽　楼阁山水图　静嘉堂文库美术馆

元·陶铉　幽亭远岫图　香港中文大学文物馆

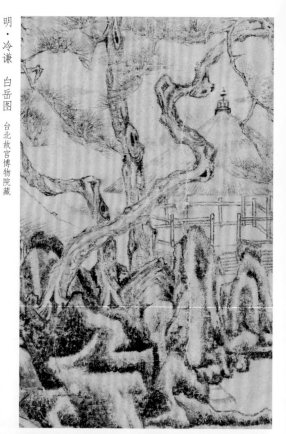

明·冷谦　白岳图　台北故宫博物院藏

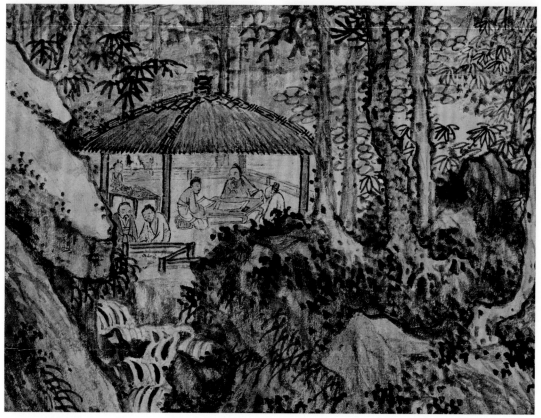

明·王绂　山亭会友图　台北故宫博物院藏

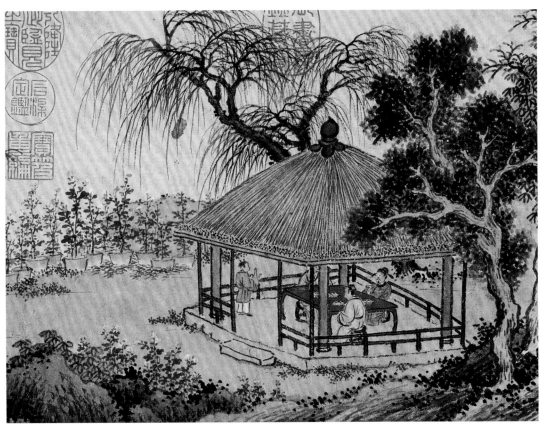

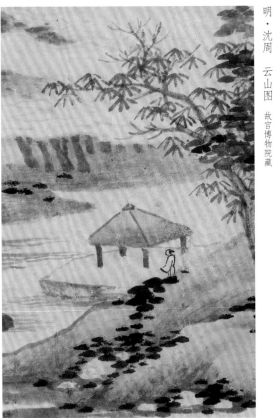

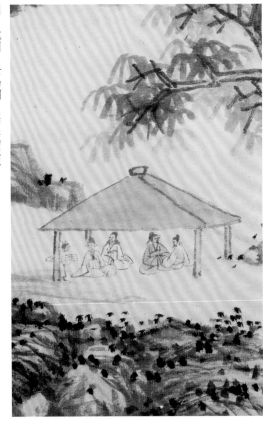

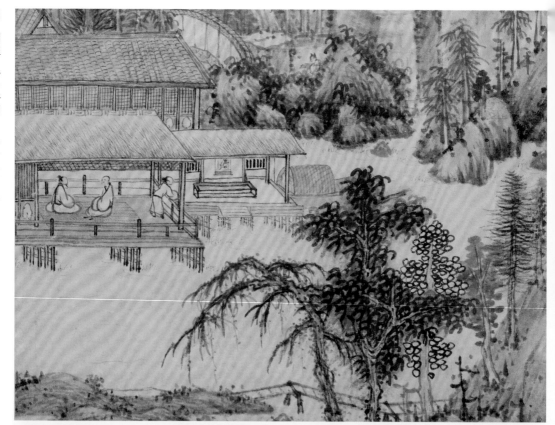

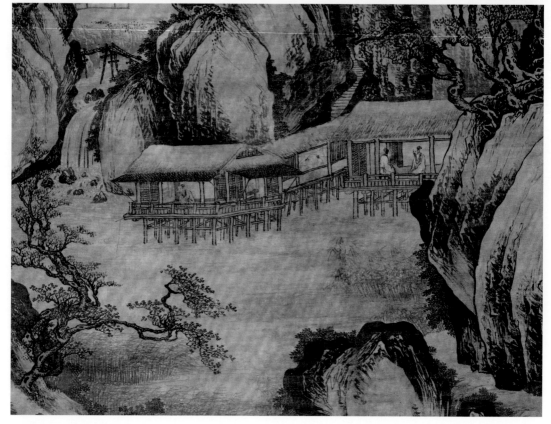

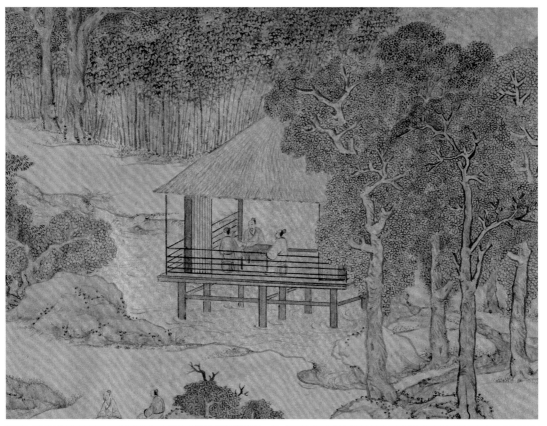

明·文徵明　兰亭修禊图　故宫博物院藏

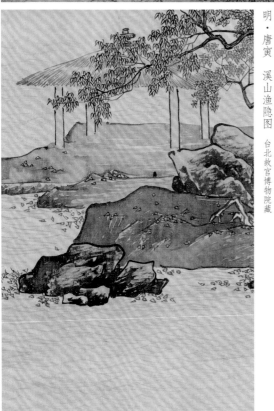

明·唐寅　溪山渔隐图　台北故宫博物院藏

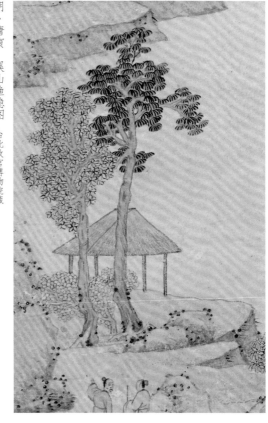

明·文徵明　雨余春树图　台北故宫博物院藏

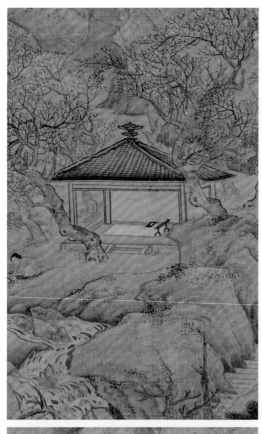

明·仇英 桃村草堂图 故宫博物院藏

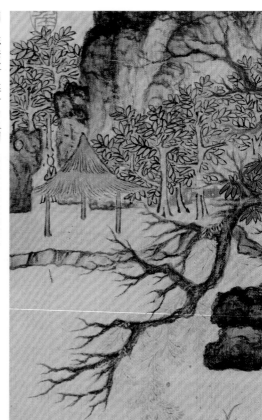

明·陈洪绶 摹古山水图 克利夫兰艺术博物馆藏

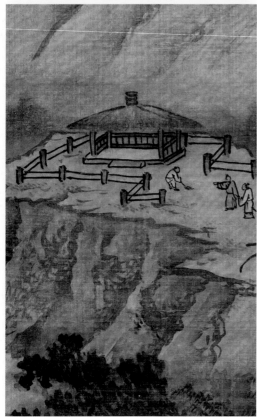

明·李在 山亭图 香港中文大学文物馆藏

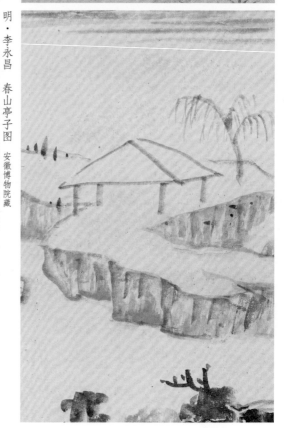

明·李永昌 春山亭子图 安徽博物院藏

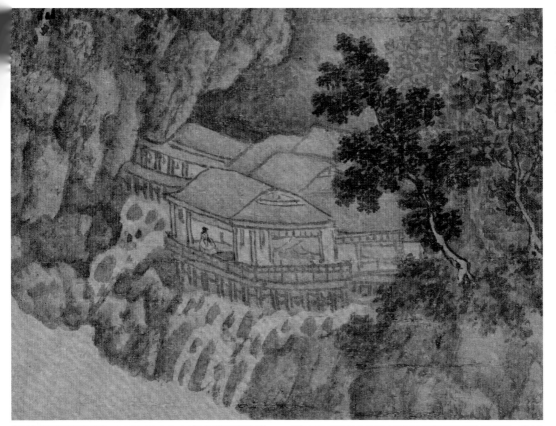

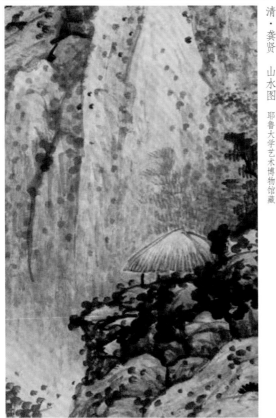

清·龚贤　山水图　耶鲁大学艺术博物馆藏

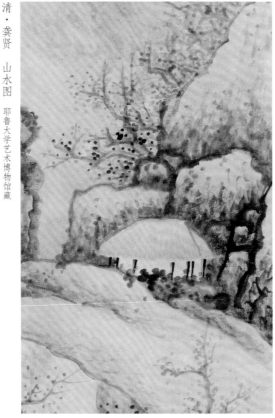

清·龚贤　山水图　旅顺博物馆藏

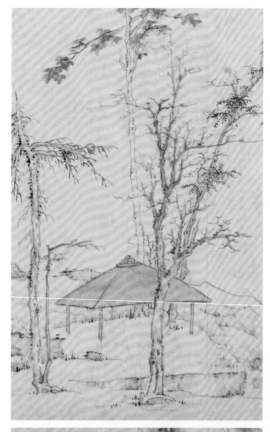

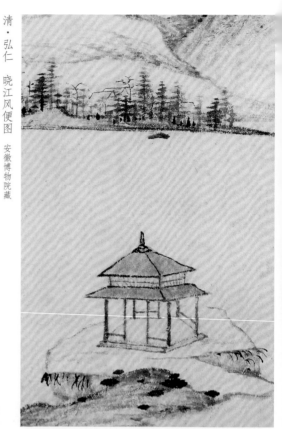

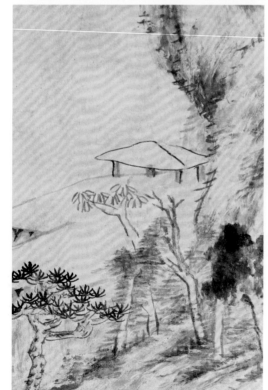

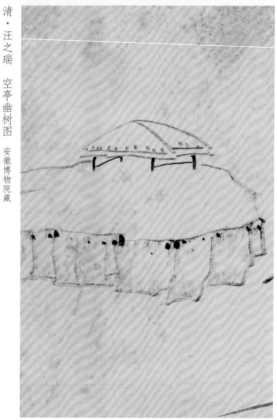

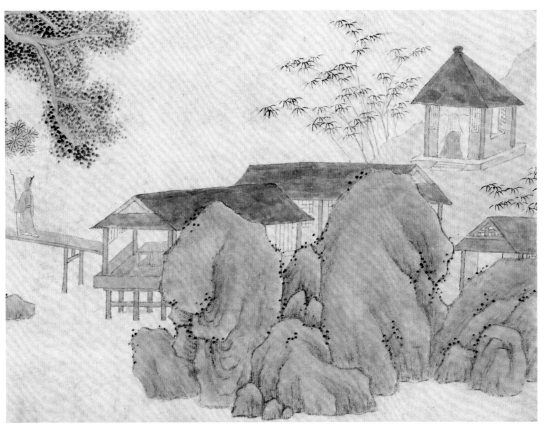

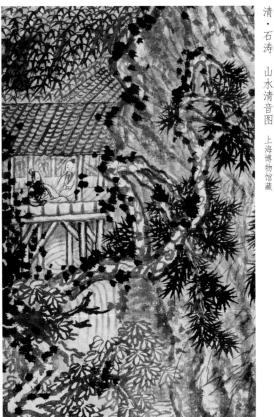

清·孙逸 溪桥觅句图 安徽博物院藏

清·石涛 山水清音图 上海博物馆藏

清·梅清 仿黄鹤山樵笔意图 安徽博物院藏

# 第四节 野店

王郎西去路漫漫，野店无人霜月寒。

宋·苏轼

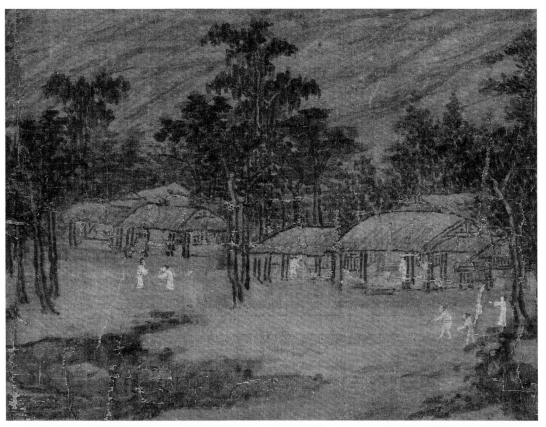

五代·董元（传）龙宿郊民图 台北故宫博物院藏

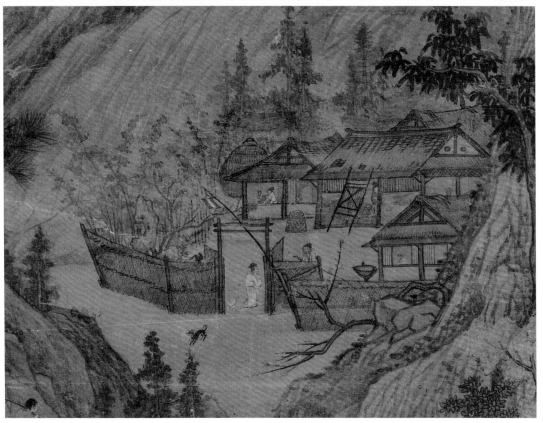

五代·董元（传）江堤晚景图 台北故宫博物院藏

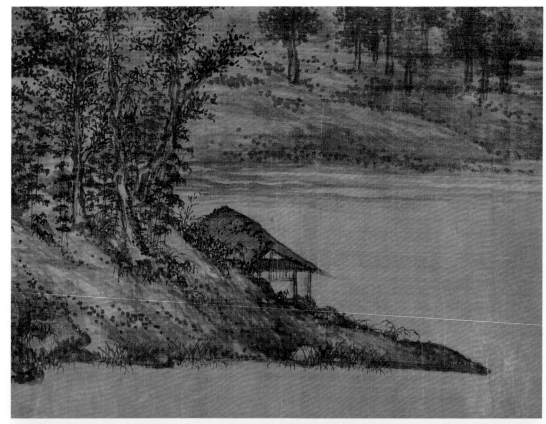

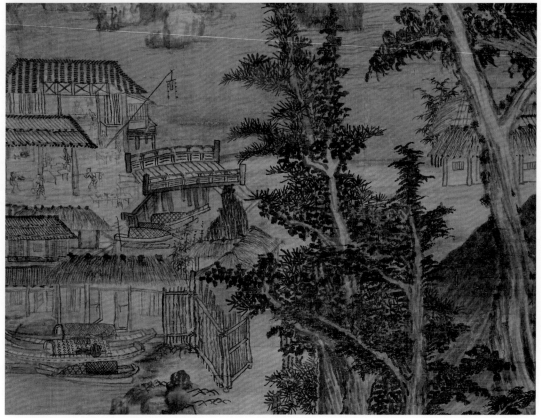

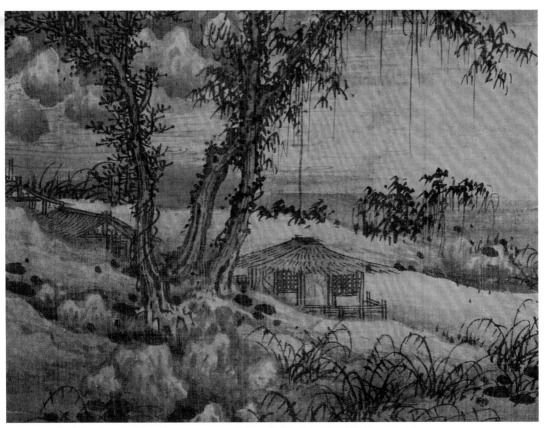

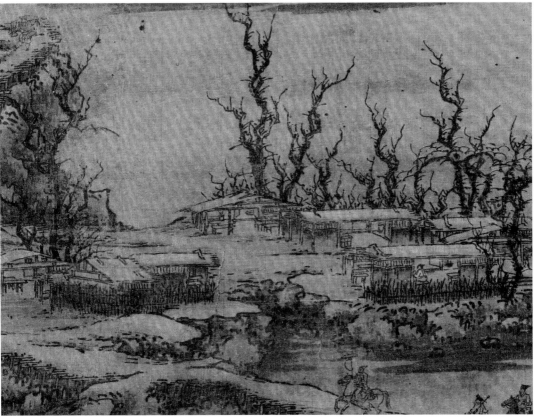

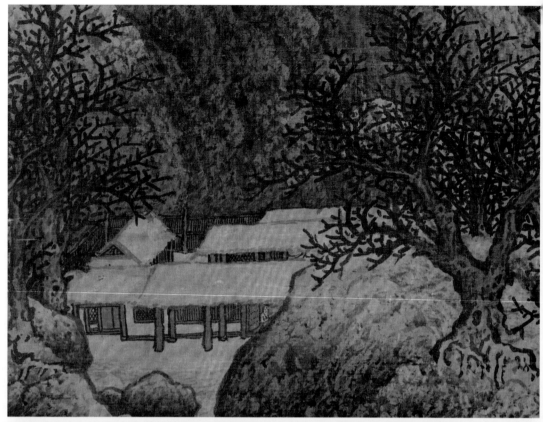

北宋·范宽（传）雪景寒林图　天津博物馆藏

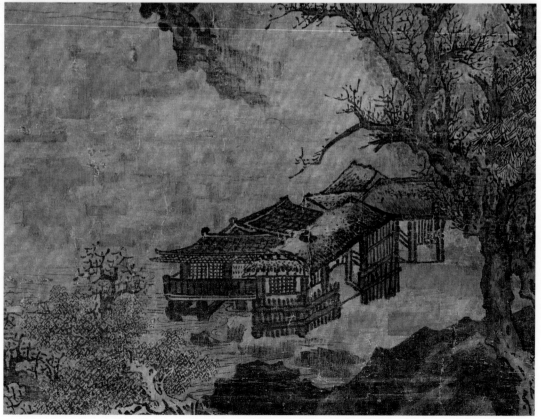

北宋·范宽（传）临流独坐图　台北故宫博物院藏

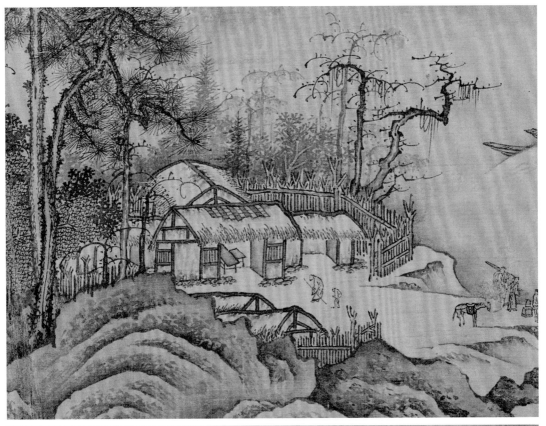

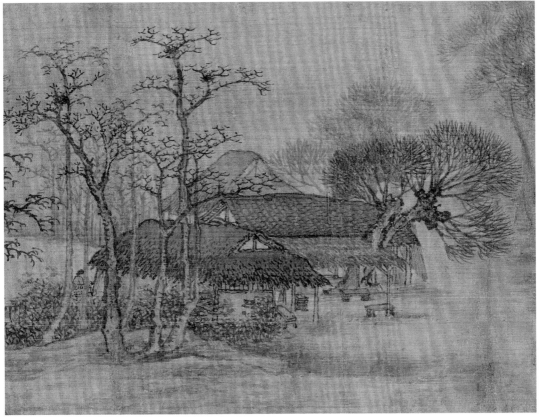

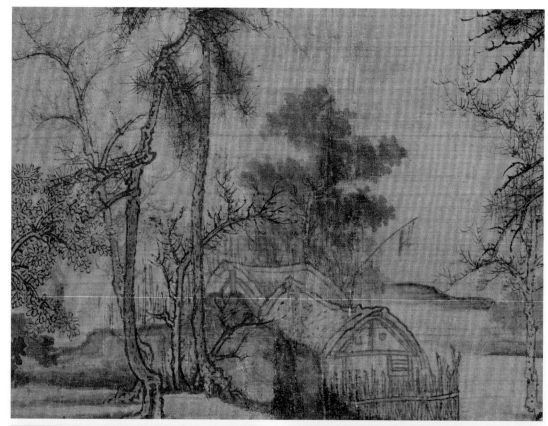

北宋·王诜 溪山秋霁图 佛利尔美术馆藏

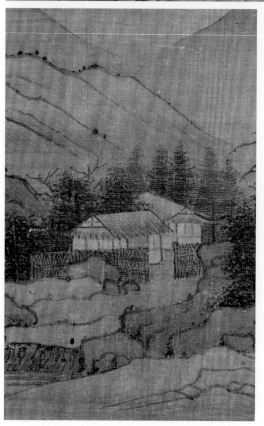

北宋·王诜（传）瀛山图 台北故宫博物院藏

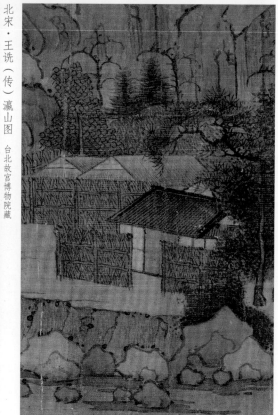

北宋·王诜（传）瀛山图 台北故宫博物院藏

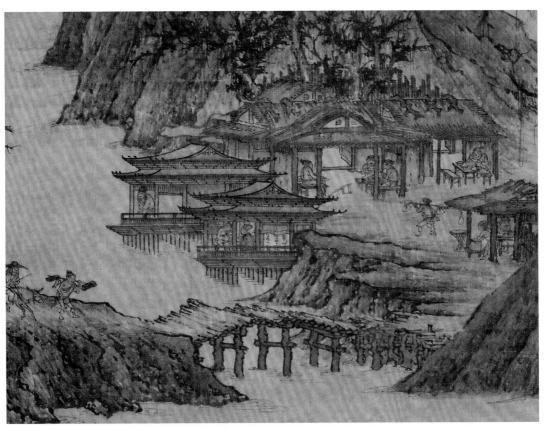

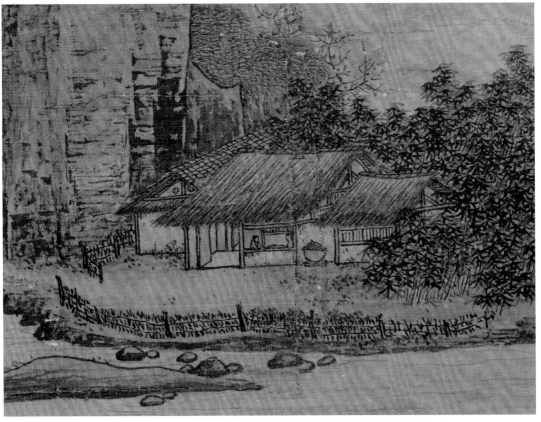

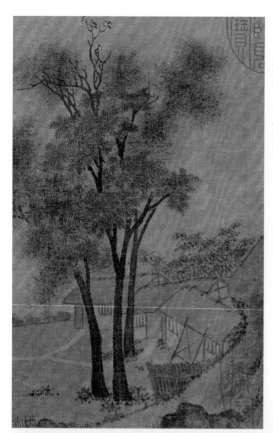

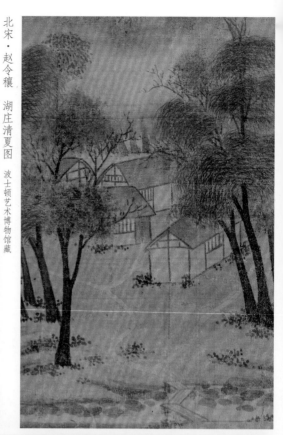

北宋·赵令穰　湖庄清夏图　波士顿艺术博物馆藏

北宋·赵令穰　湖庄清夏图　波士顿艺术博物馆藏

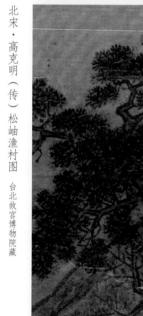

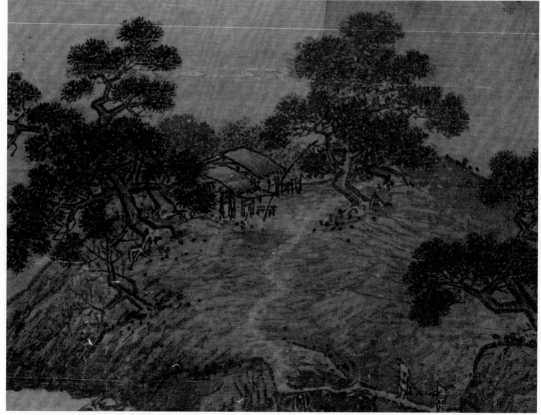

北宋·高克明（传）松岫渔村图　台北故宫博物院藏

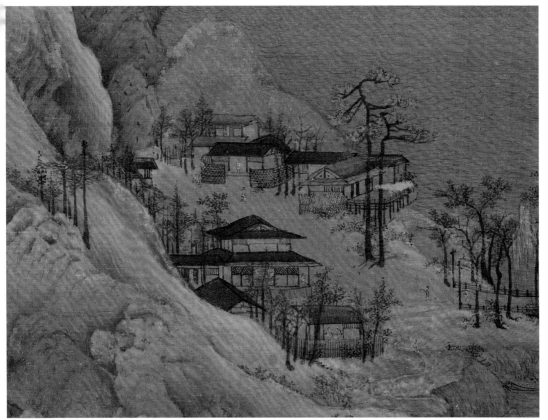

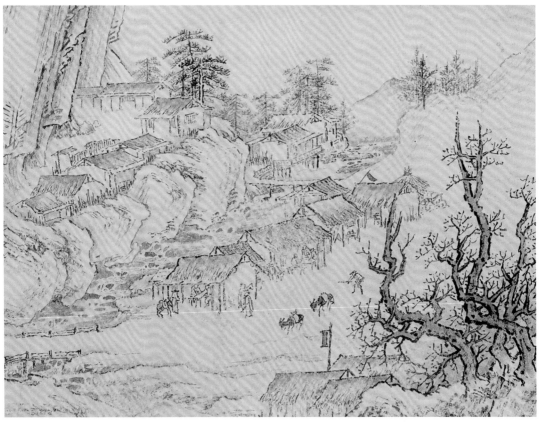

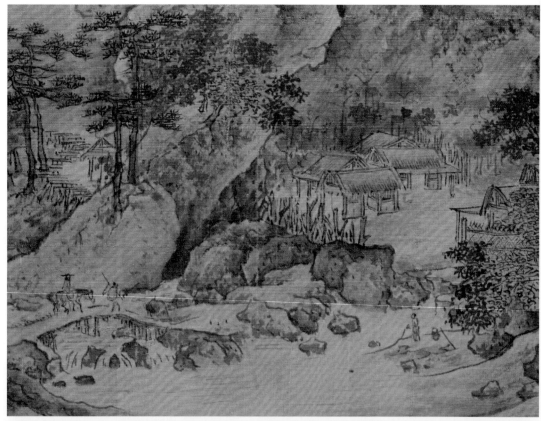

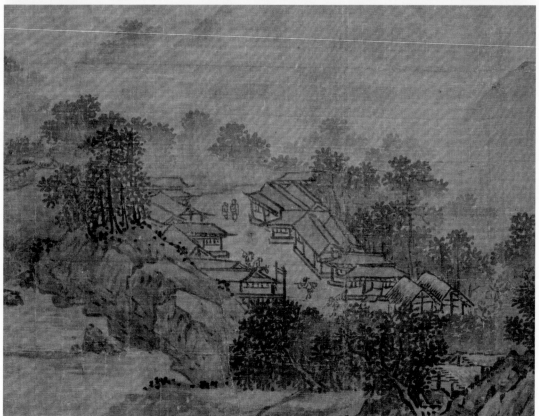

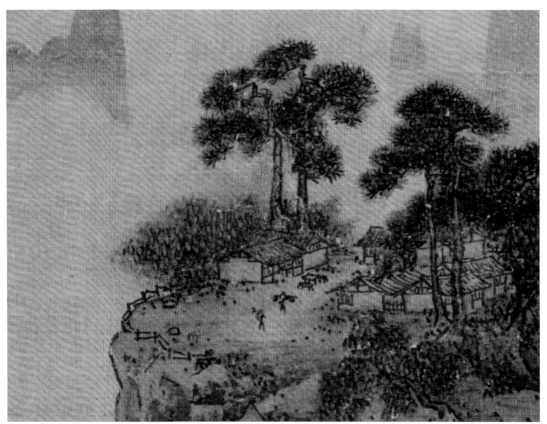

南宋·阎次于　山村归骑图　佛利尔美术馆藏

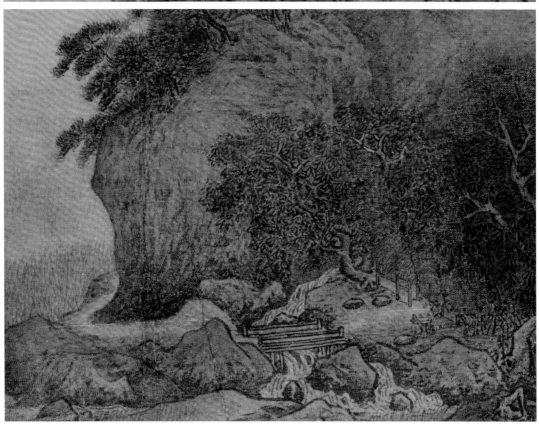

南宋·阎次于　松壑隐栖图　纽约大都会艺术博物馆藏

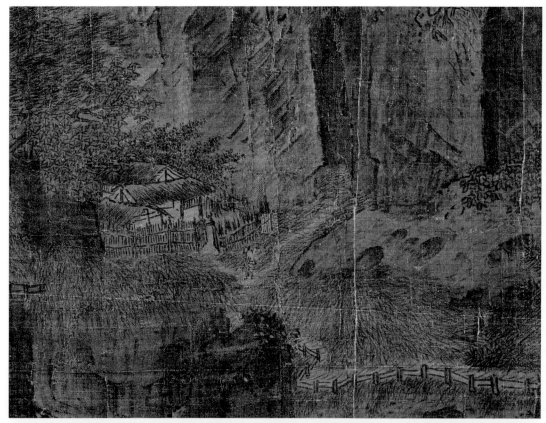

南宋·李唐　江山小景图　台北故宫博物院藏

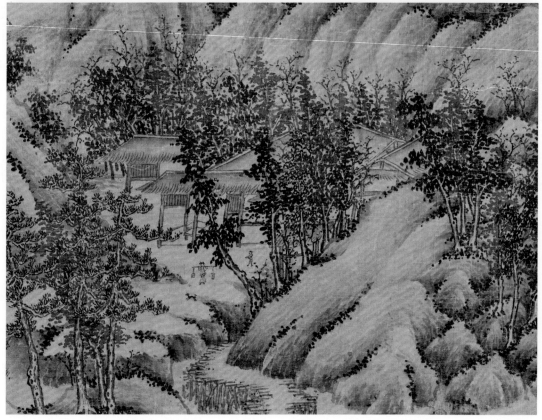

南宋·江参　千里江山图　台北故宫博物院藏

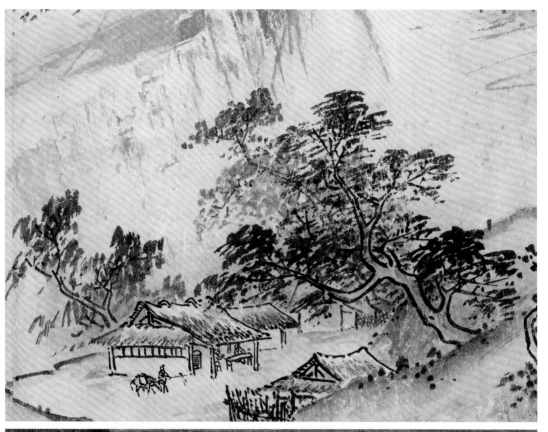

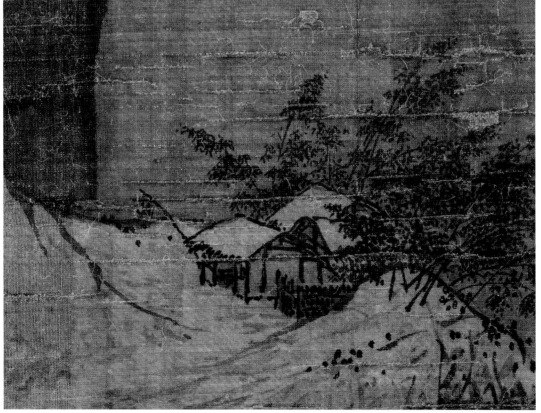

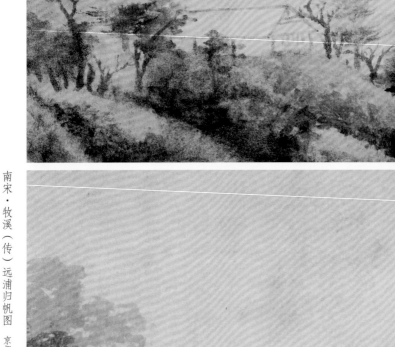

南宋・米友仁　潇湘奇观图　故宫博物院藏

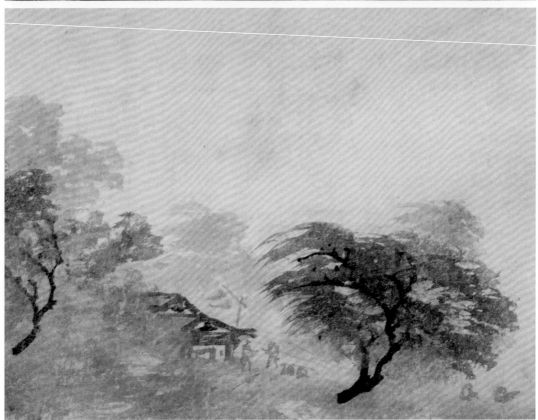

南宋・牧溪（传）远浦归帆图　京都国立博物馆藏

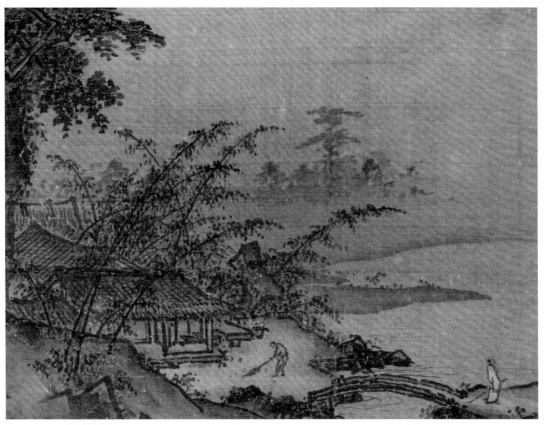

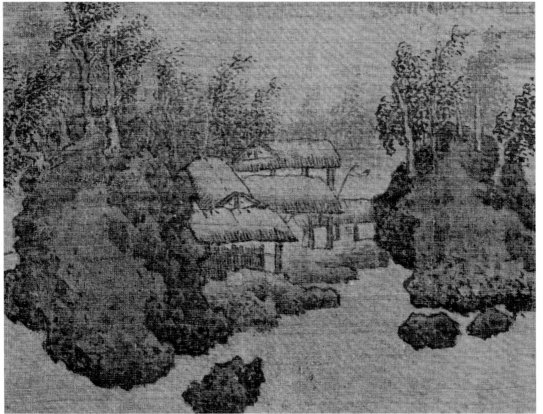

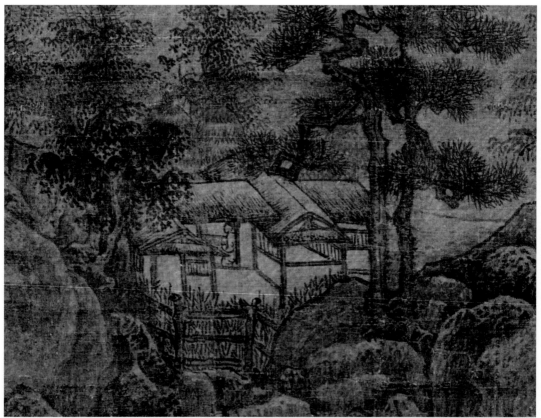

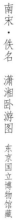

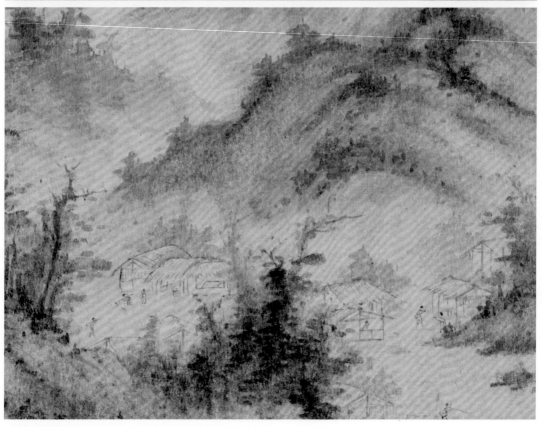

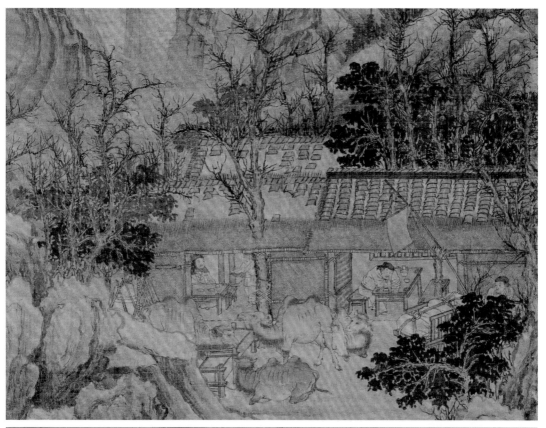

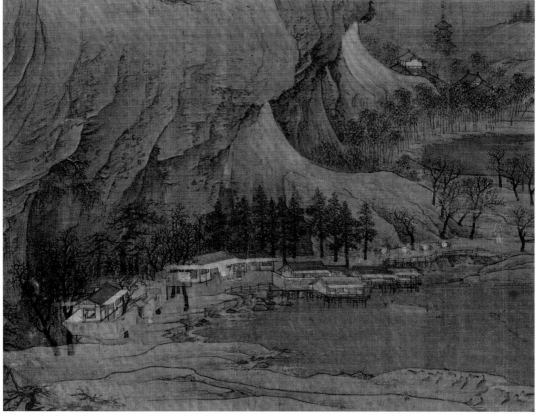

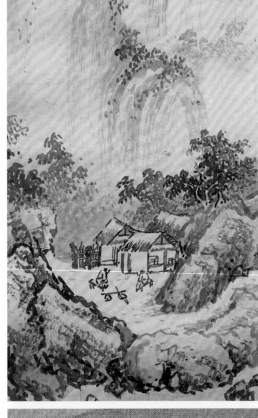

南宋·赵芾　江山万里图　故宫博物院藏

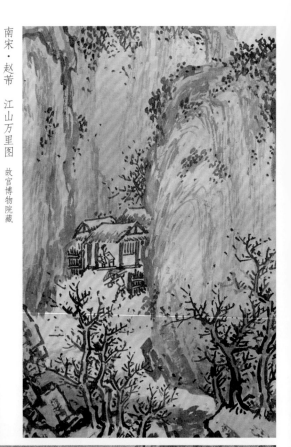

南宋·赵芾　江山万里图　故宫博物院藏

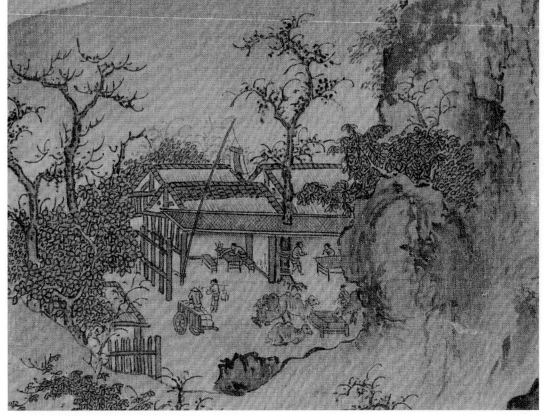

南宋·佚名　山店风帘图　故宫博物院藏

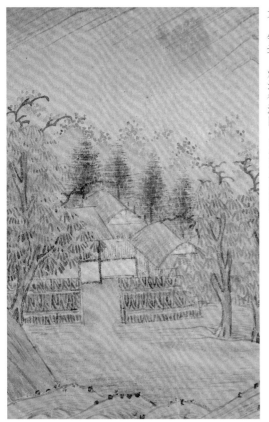

元·钱选　烟江待渡图　台北故宫博物院藏

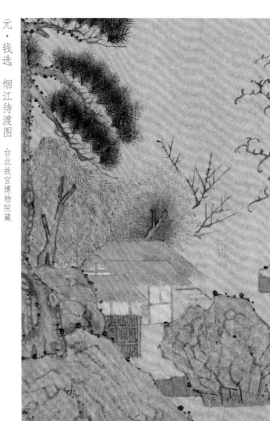

元·钱选　幽居图　故宫博物院藏

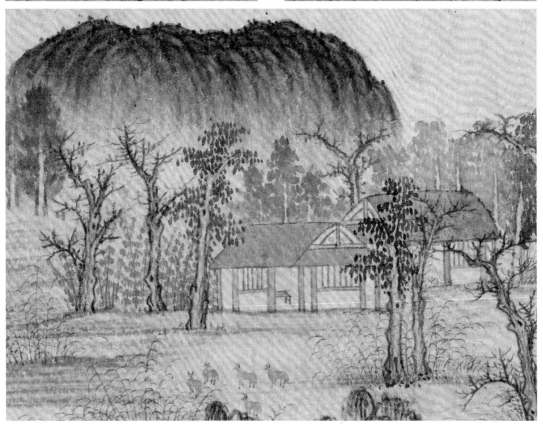

元·赵孟頫　鹊华秋色图　台北故宫博物院藏

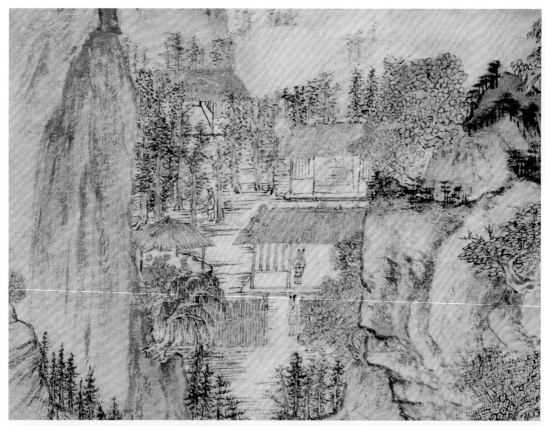

元·王蒙 葛稚川移居图 故宫博物院藏

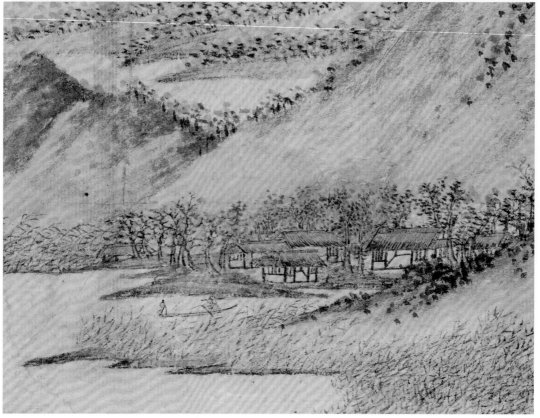

元·王蒙 秋山草堂图 台北故宫博物院藏

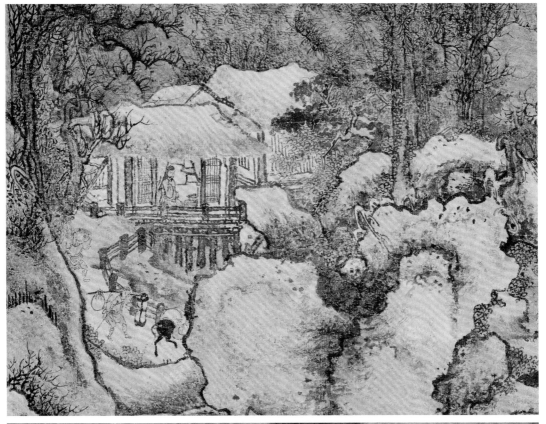

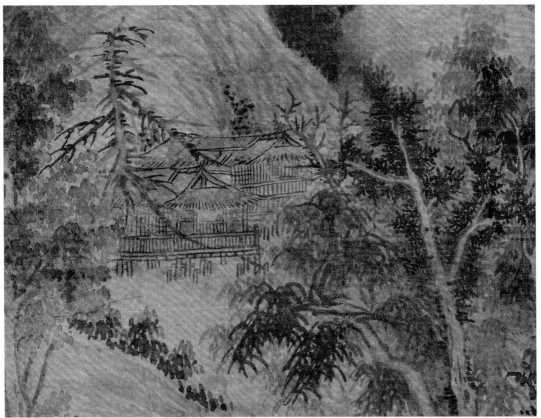

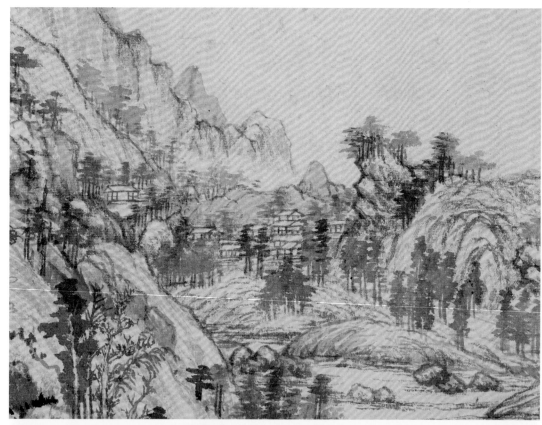

元·黄公望 富春山居图 台北故宫博物院藏

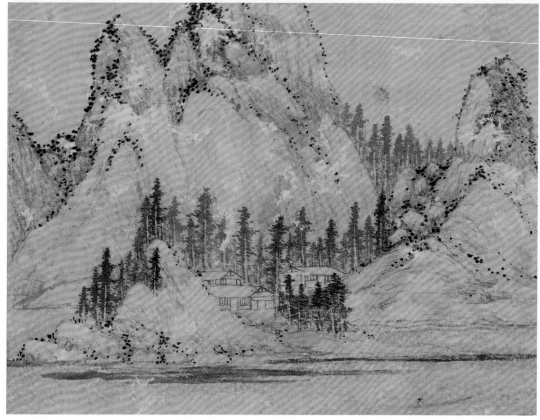

元·赵雍 采菱图 台北故宫博物院藏

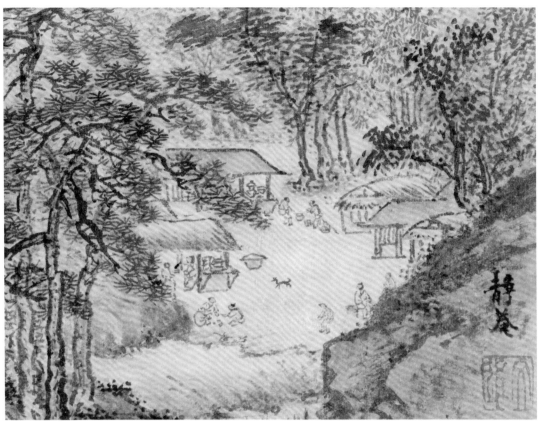

明·戴进　关山行旅图　故宫博物院藏

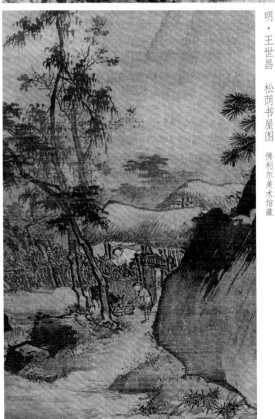

明·王世昌　松荫书屋图　佛利尔美术馆藏

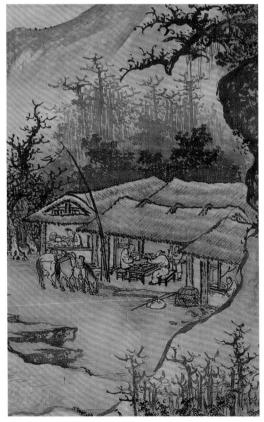

明·李在　山庄高逸图　台北故宫博物院藏

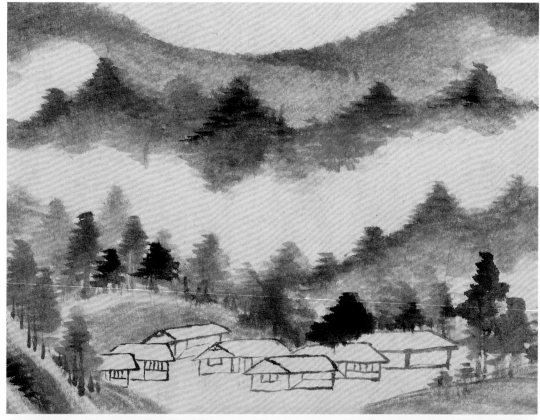

明·董其昌　山水图　辽宁省博物馆藏

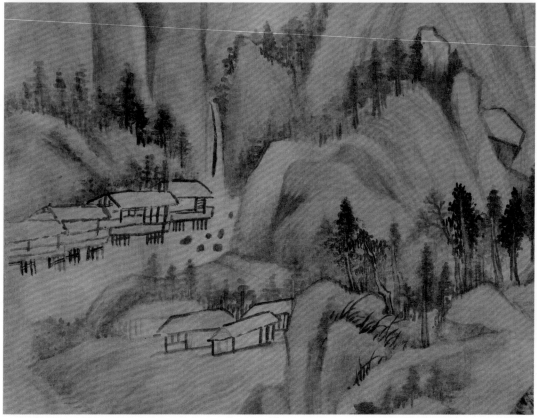

明·董其昌　山水图　故宫博物院藏

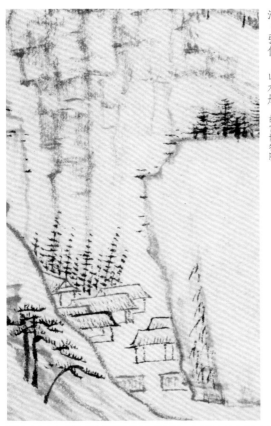

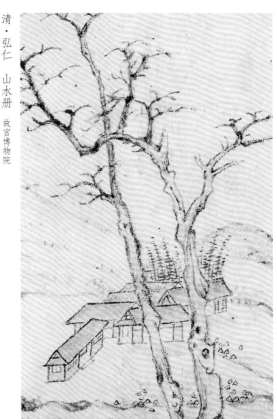

清·弘仁　山水册　故宫博物院

清·弘仁　晓江风便图　安徽博物院藏

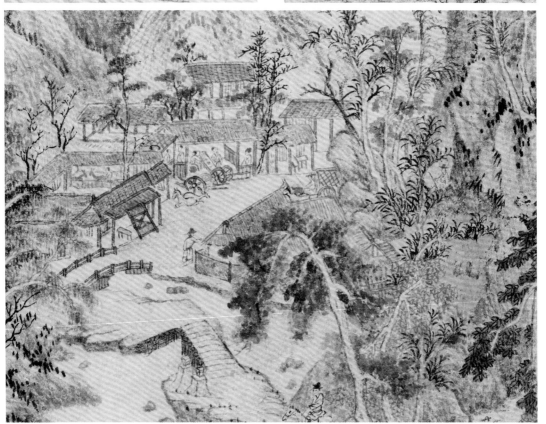

清·吴历　临王蒙溪山行旅图　纽约大都会艺术博物馆藏

第五节　桥径

二十四桥明月夜，玉人何处教吹箫。

唐·杜牧

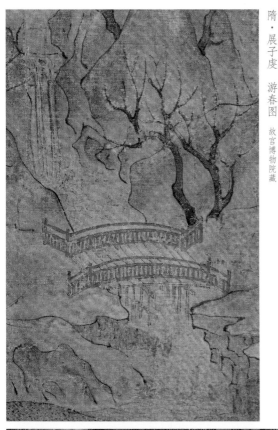

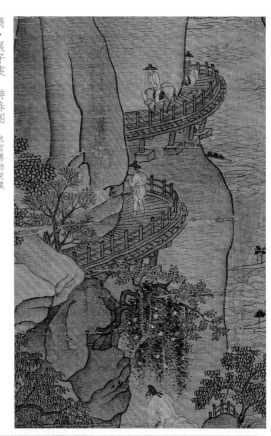

隋·展子虔 游春图 故宫博物院藏

唐·李昭道（传）明皇幸蜀图 台北故宫博物院藏

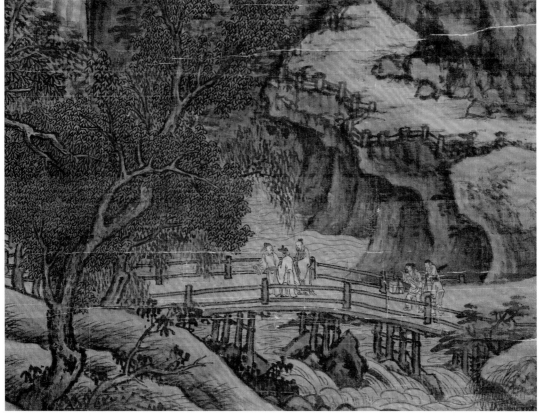

五代·董元（传）洞天山堂图 台北故宫博物院藏

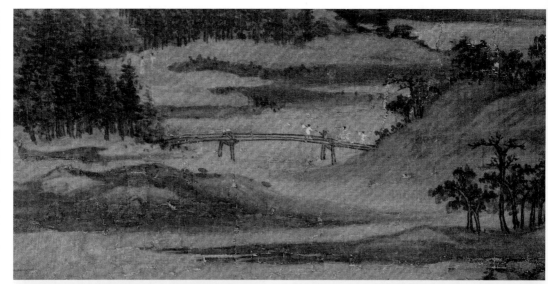

五代·董元（传）龙宿郊民图 台北故宫博物院藏

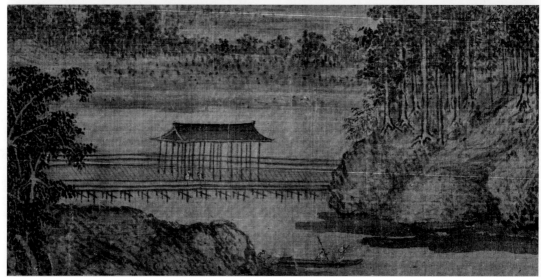

五代·董元 夏山图 上海博物馆藏

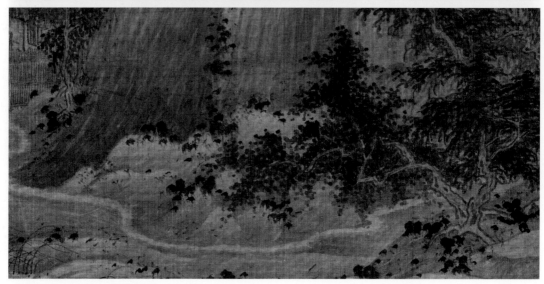

五代·巨然（传）秋山问道图 台北故宫博物院藏

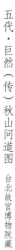

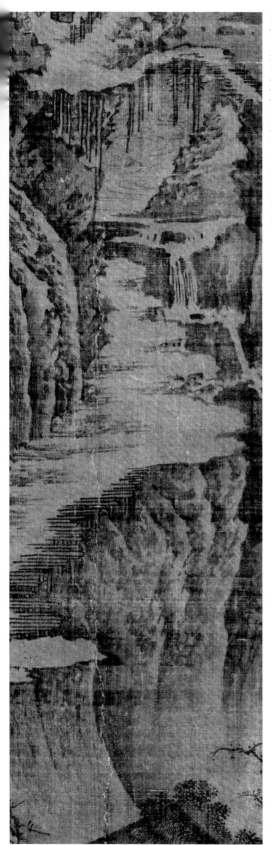

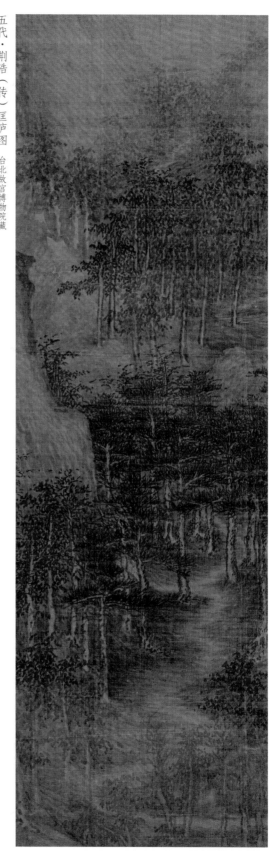

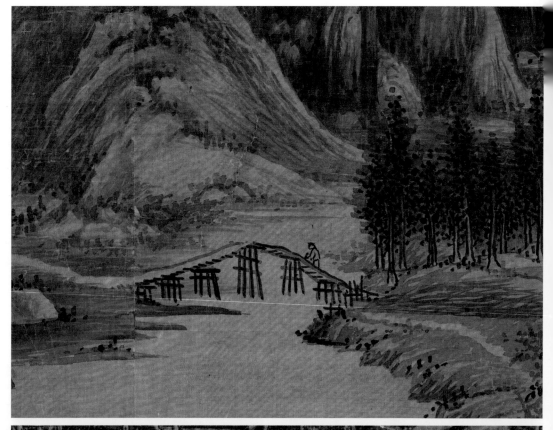

五代·巨然（传）秋山图　台北故宫博物院藏

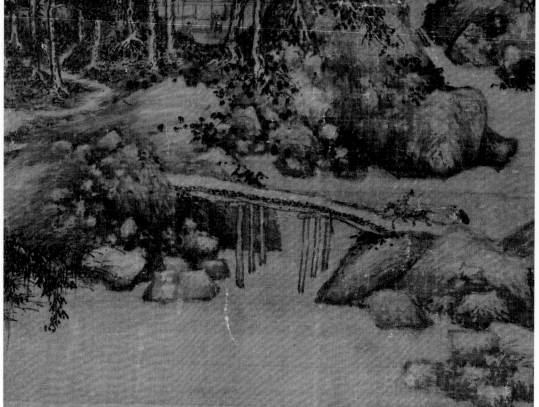

五代·巨然（传）萧翼赚兰亭图　台北故宫博物院藏

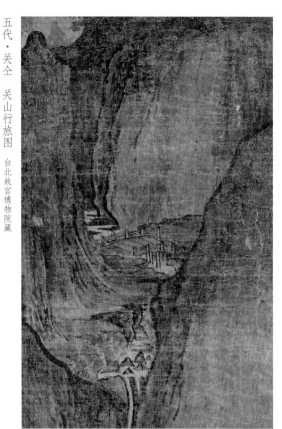

五代·关仝（传）秋山晚翠图　台北故宫博物院藏

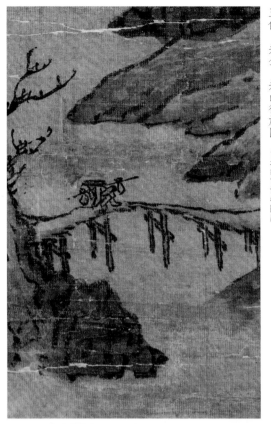

五代·关仝　关山行旅图　台北故宫博物院藏

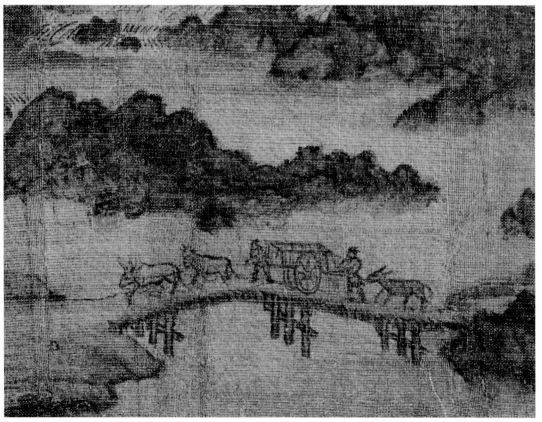

北宋·李成（传）茂林远岫图　辽宁省博物馆藏

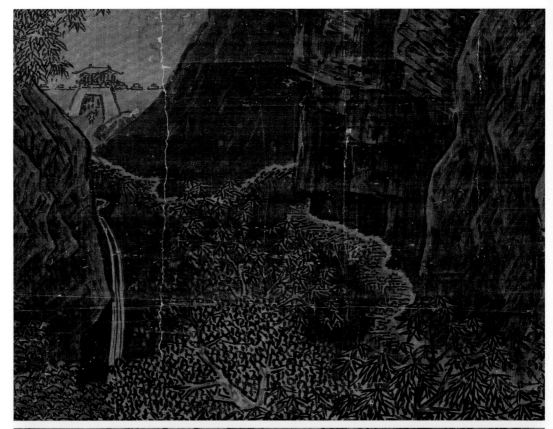

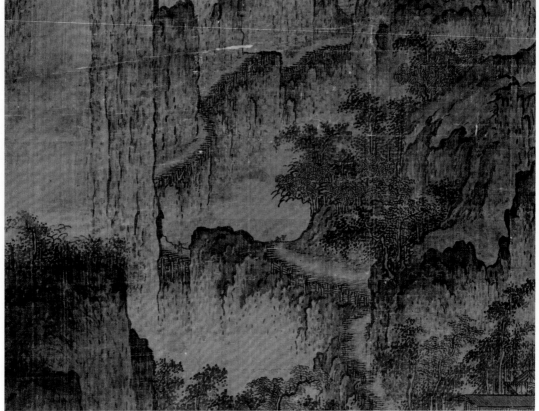

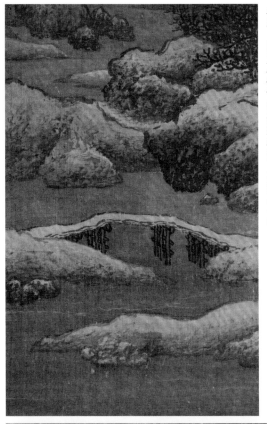

北宋·范宽（传）雪景寒林图　天津博物馆藏

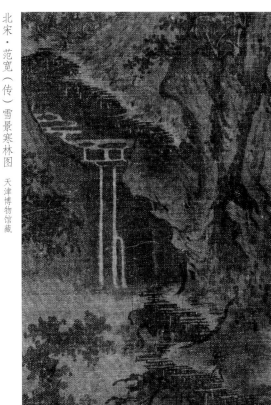

北宋·屈鼎　夏山图　纽约大都会艺术博物馆藏

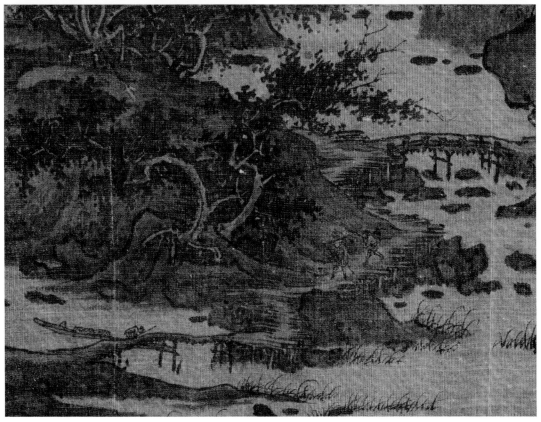

北宋·屈鼎　夏山图　纽约大都会艺术博物馆藏

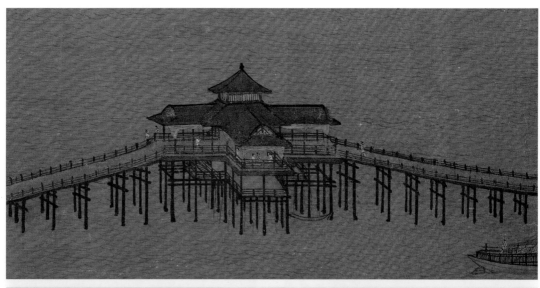

北宋・王希孟　千里江山图　故宫博物院藏

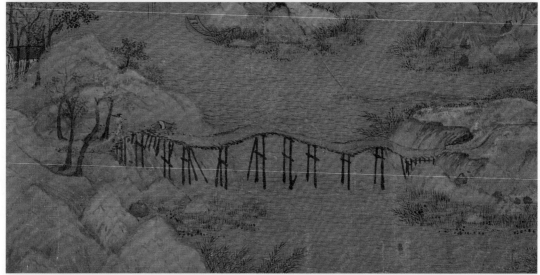

北宋・王希孟　千里江山图　故宫博物院藏

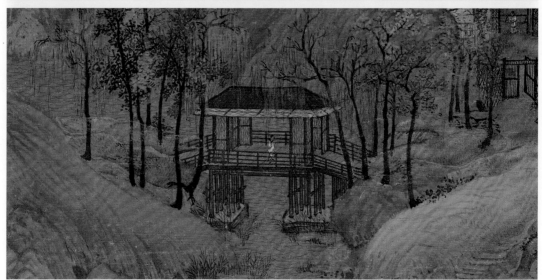

北宋・王希孟　千里江山图　故宫博物院藏

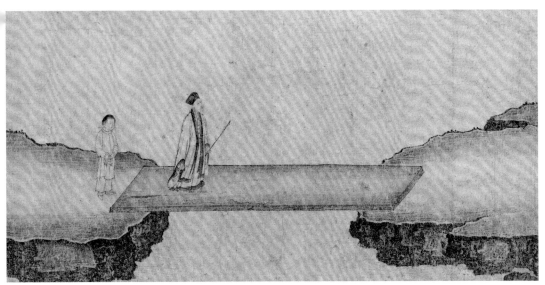

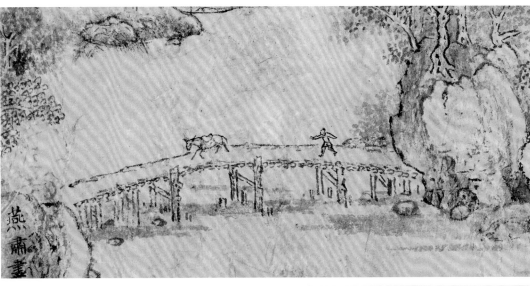

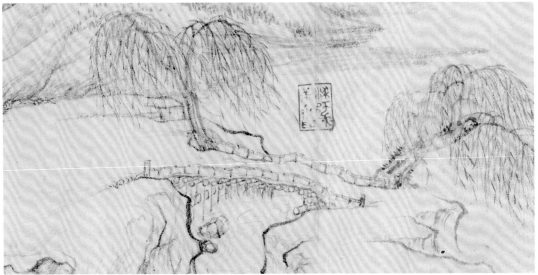

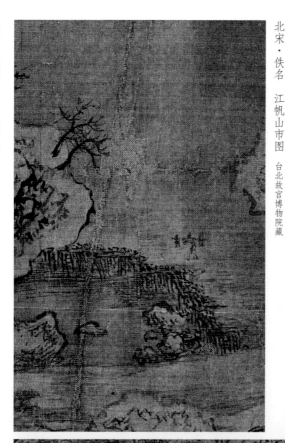

北宋·赵佶 雪江归棹图 故宫博物院藏

北宋·佚名 江帆山市图 台北故宫博物院藏

北宋·赵令穰 湖庄清夏图 波士顿艺术博物馆藏

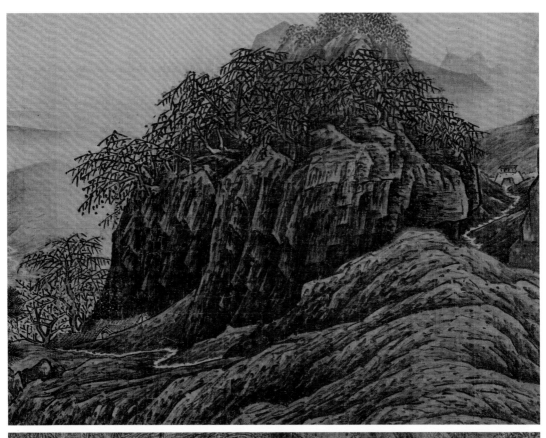

南宋·李唐（传）仿范宽溪山独钓图　佛利尔美术馆藏

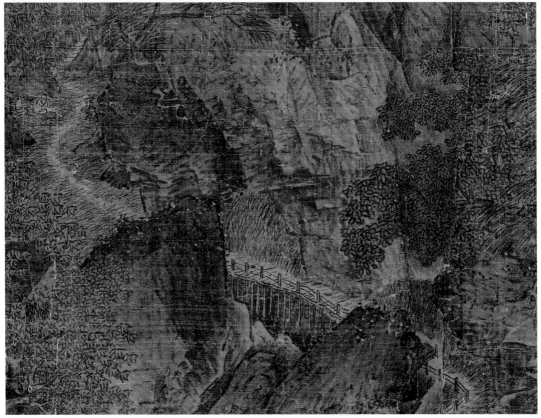

南宋·李唐　江山小景图　台北故宫博物院藏

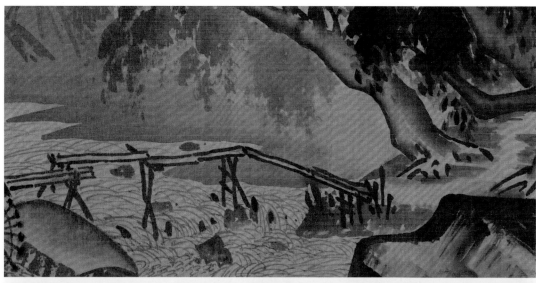

南宋·李唐（传） 清溪渔隐图 台北故宫博物院藏

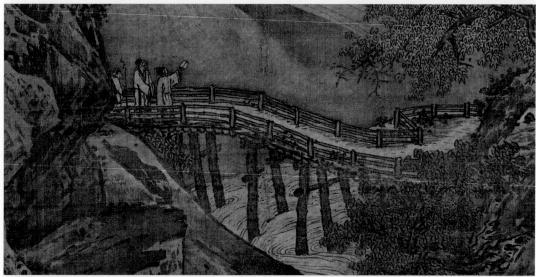

南宋·萧照（传） 红树秋山图 故宫博物院藏

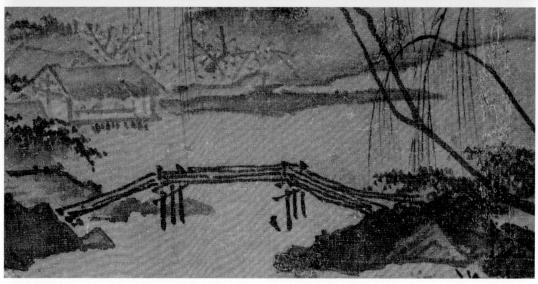

南宋·马远 柳岸远山图 波士顿艺术博物馆藏

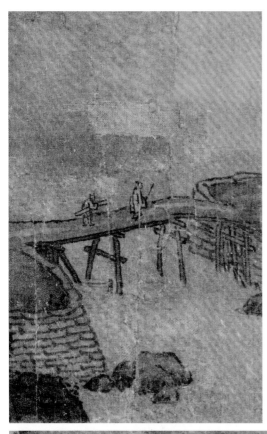

南宋・马远（传）溪桥策杖图 故宫博物院藏

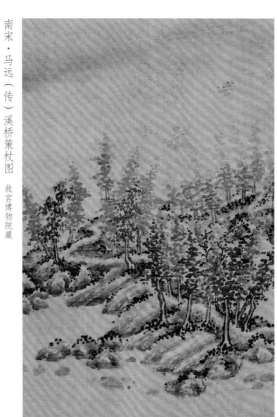

南宋・江参 千里江山图 台北故宫博物院藏

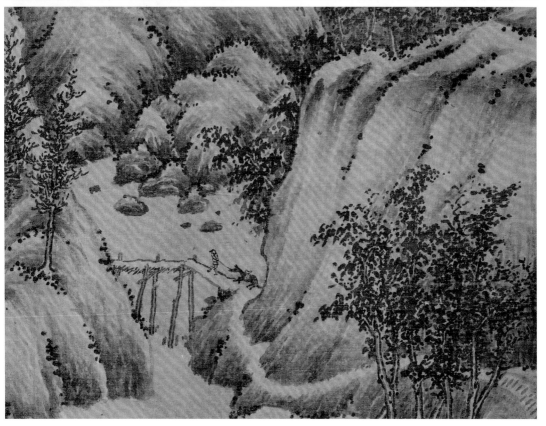

南宋・江参 千里江山图 台北故宫博物院藏

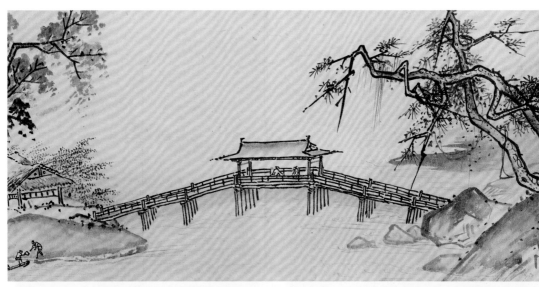

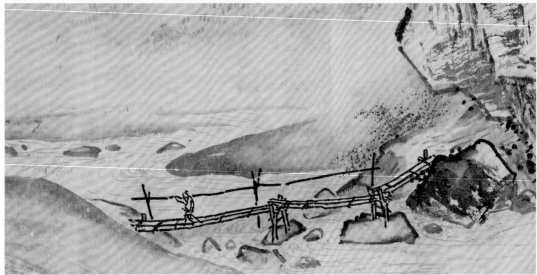

南宋·夏圭 溪山清远图 台北故宫博物院藏

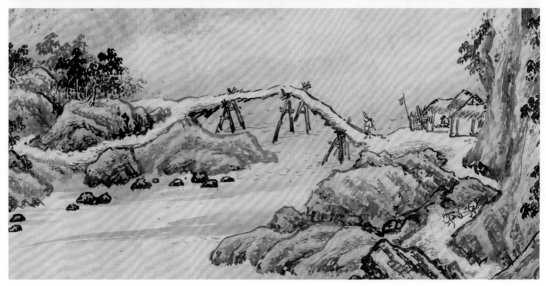

南宋·赵芾 江山万里图 故宫博物院藏

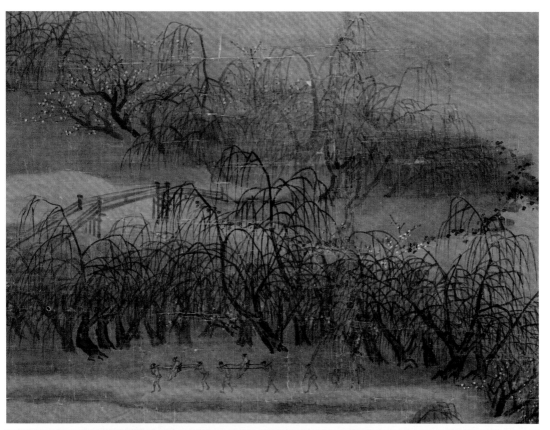

南宋·夏圭　西湖柳艇图　台北故宫博物院藏

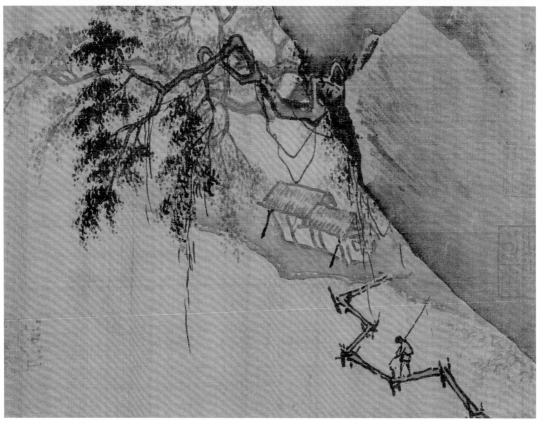

南宋·夏圭（传）渔村归钓图　上海博物馆藏

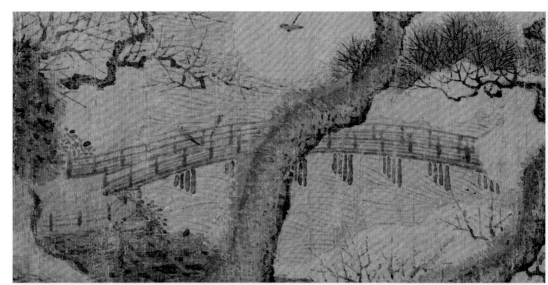

南宋·赵伯骕 万松金阙图 故宫博物院藏

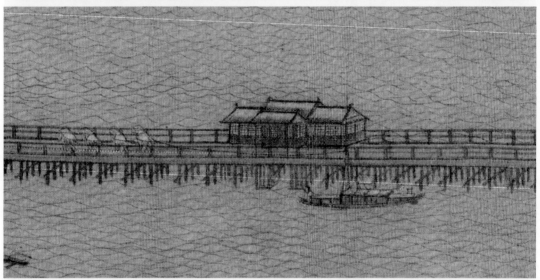

南宋·佚名 长桥卧波图 故宫博物院藏

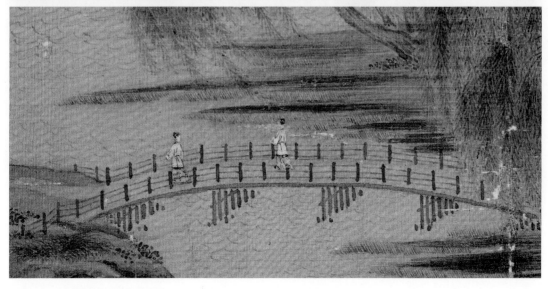

南宋·佚名 柳阁风帆图 故宫博物院藏

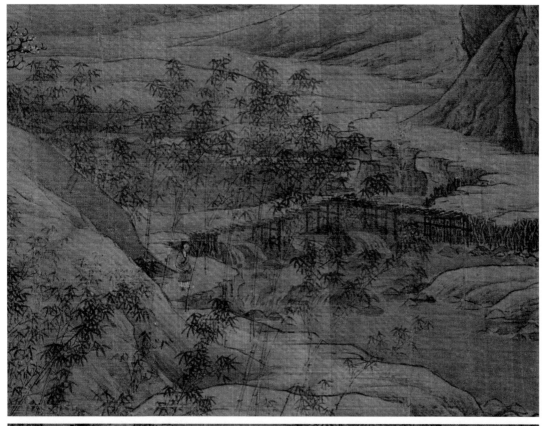

南宋·赵伯驹 江山秋色图 故宫博物院藏

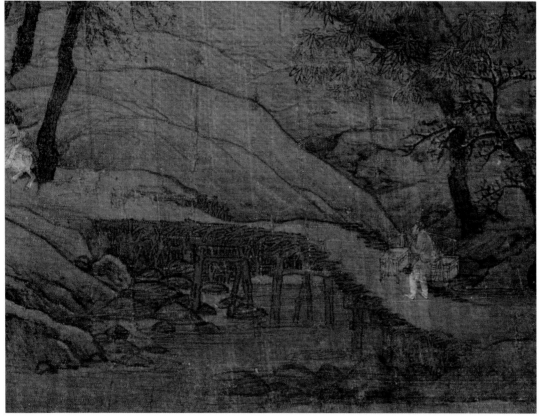

南宋·赵伯驹 江山秋色图 故宫博物院藏

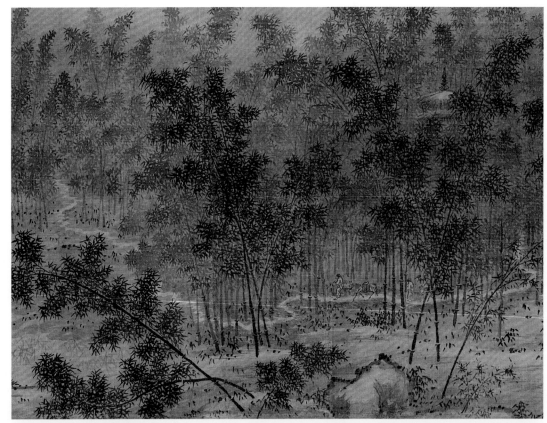

南宋·赵葵 杜甫诗意图 上海博物馆藏

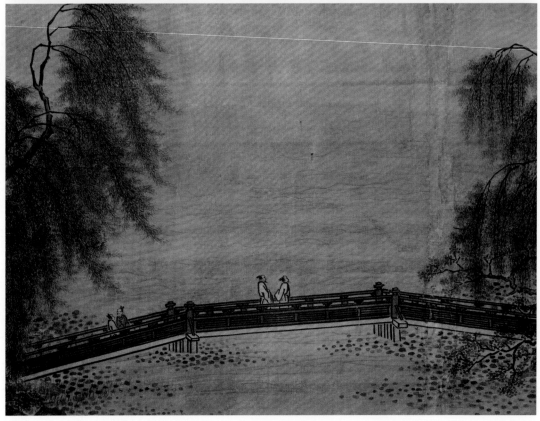

南宋·马麟 荷香清夏图 辽宁省博物馆藏

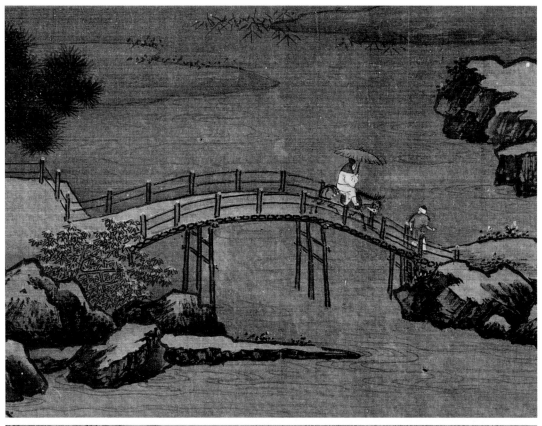

南宋·刘松年　四景山水图　故宫博物院藏

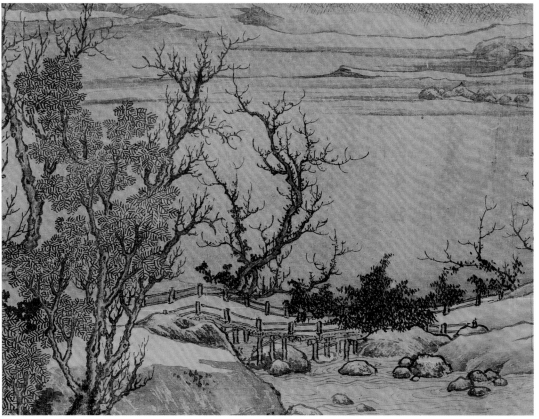

南宋·刘松年（传）溪山雪意图　纽约大都会艺术博物馆藏

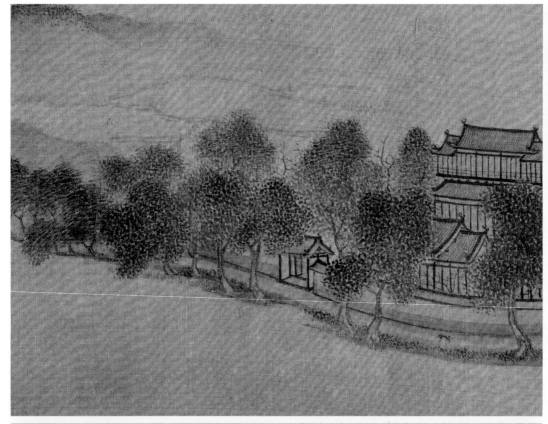

南宋·陈清波 湖山清晓图 故宫博物院藏

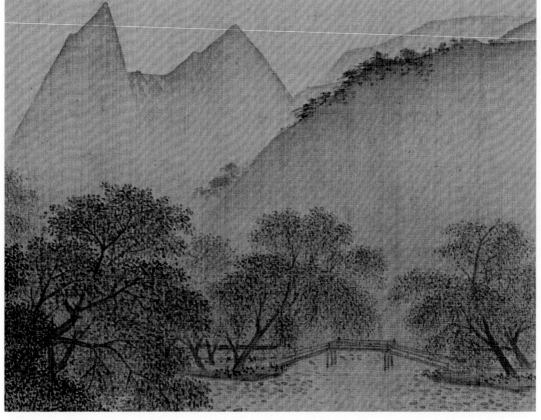

南宋·马远 山水册之一 私人藏

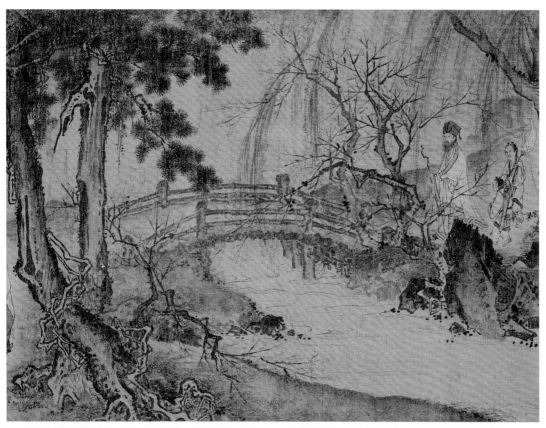

南宋·马远　西园雅集图　纳尔逊－阿特金斯艺术博物馆藏

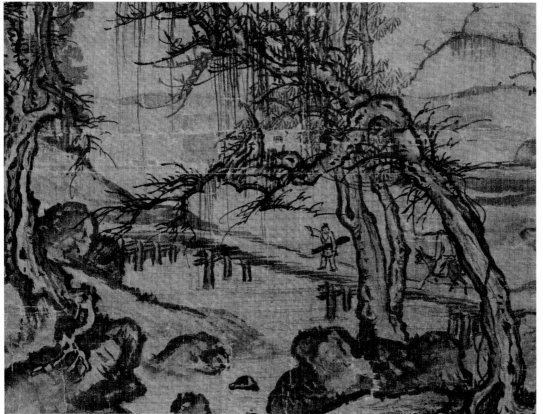

元·罗稚川　携琴访友图　克利夫兰艺术博物馆藏

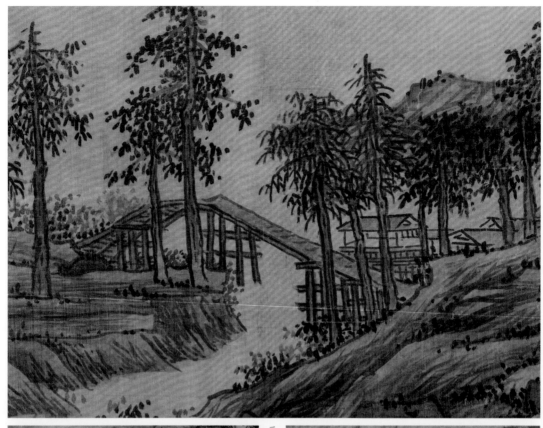

元·吴镇（传） 清江春晓图 台北故宫博物院藏

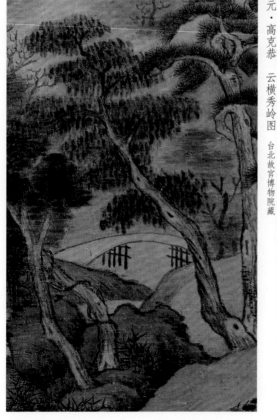

元·高克恭 春山晴雨图 台北故宫博物院藏

元·高克恭 云横秀岭图 台北故宫博物院藏

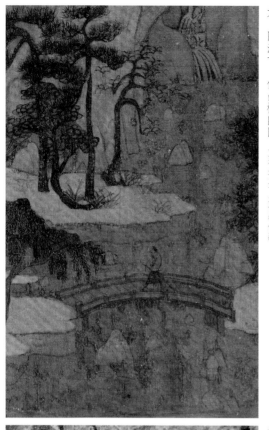

元·陈汝言　仙山楼阁图　克利夫兰艺术博物馆藏

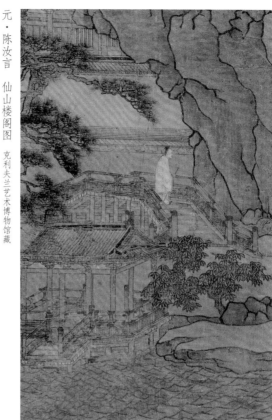

元·胡廷晖　春山泛舟图　故宫博物院藏

元·方从义　溪桥幽兴图　故宫博物院藏

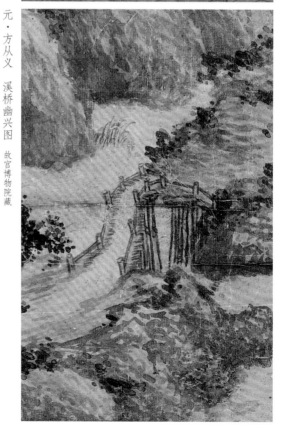

元·方从义　神岳琼林图　台北故宫博物院藏

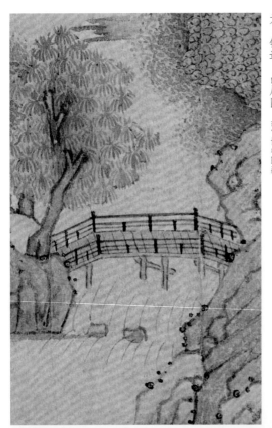

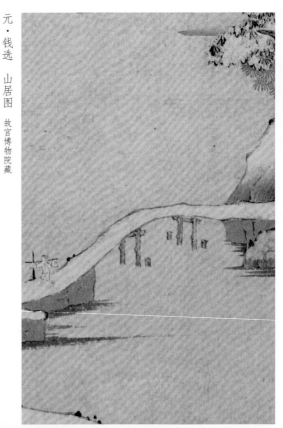

元·钱选 幽居图 故宫博物院藏

元·钱选 山居图 故宫博物院藏

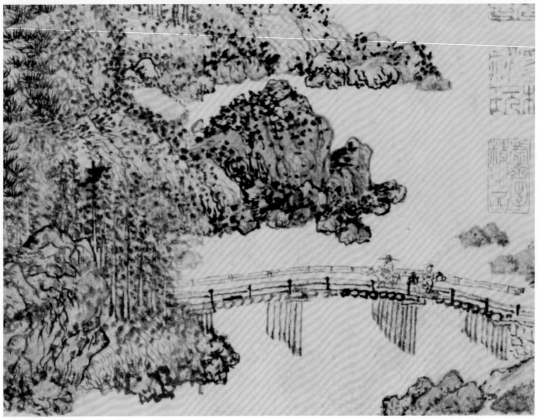

元·王蒙 丹山瀛海图 上海博物馆藏

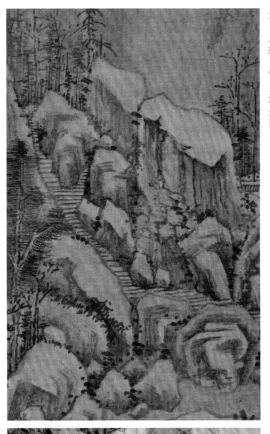

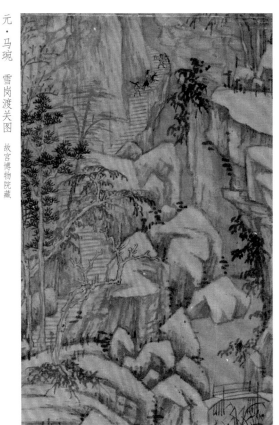

元·马琬 雪岗渡关图 故宫博物院藏

元·马琬 乔岫幽居图 台北故宫博物院藏

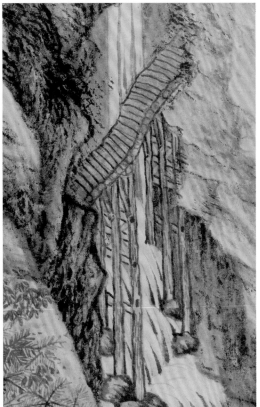

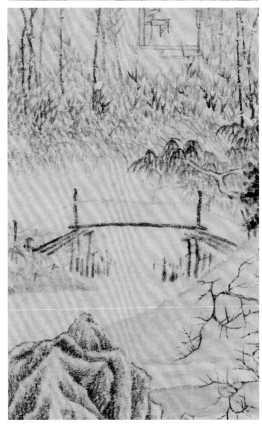

明·沈周 庐山高图 台北故宫博物院藏

明·冷谦 白岳图 台北故宫博物院藏

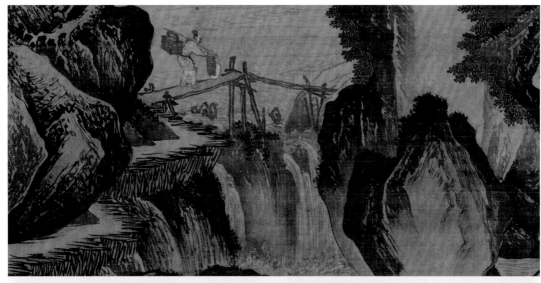

明·唐寅 茅屋风清图 上海博物馆藏

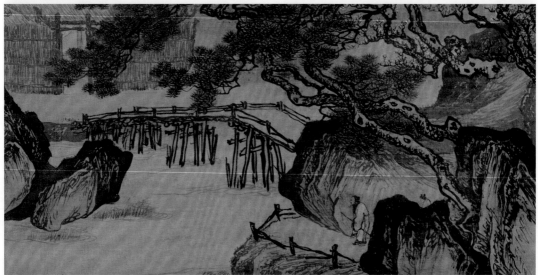

明·唐寅 春游女几山图 上海博物馆藏

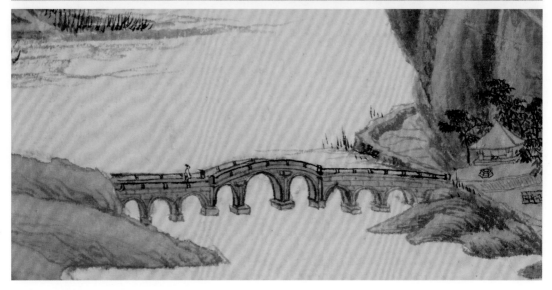

明·唐寅 行春桥图 故宫博物院藏

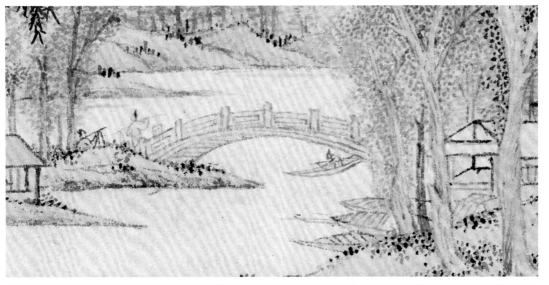

明·文徵明　浒溪草堂图　辽宁省博物馆藏

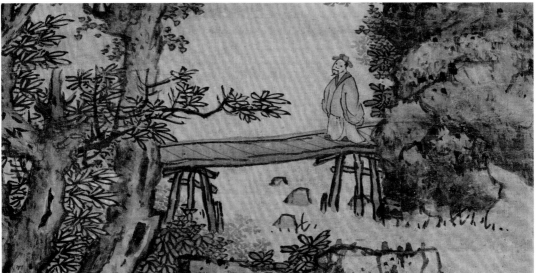

明·蓝瑛　云壑高逸图　安徽博物院藏

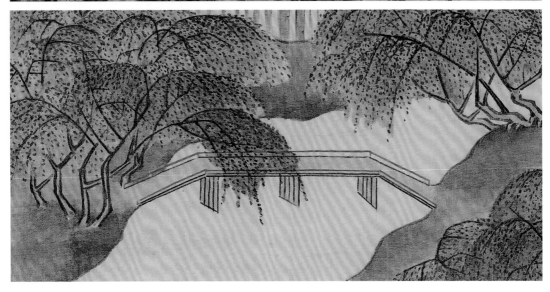

清·傅眉　山水花卉册　天津博物馆藏

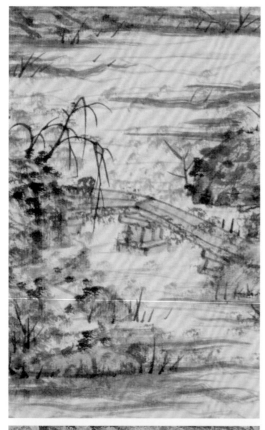

清·石涛 搜尽奇峰图 故宫博物院藏

清·石涛 陶渊明诗意图册 故宫博物院藏

桑樹巔

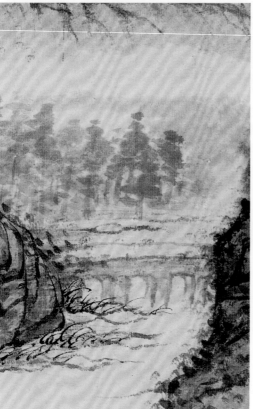

清·石涛 古木垂荫图 辽宁省博物馆藏

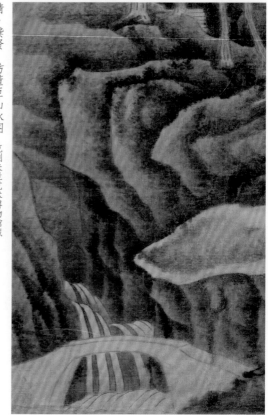

清·龚贤 仿董巨山水图 克利夫兰艺术博物馆藏

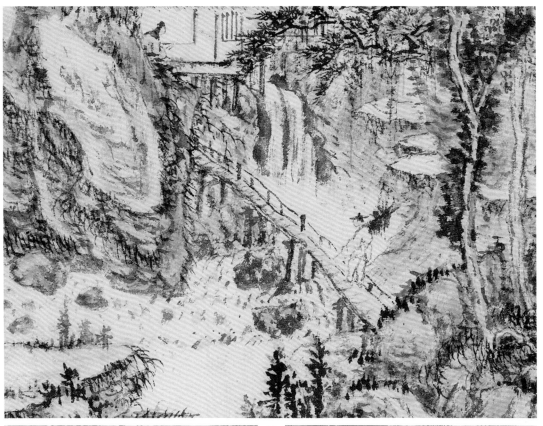

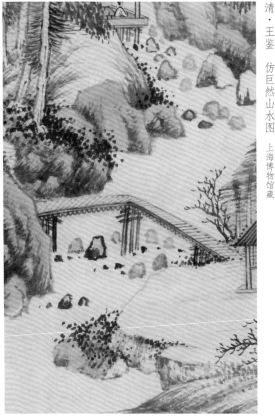

清·王鉴 仿巨然山水图 上海博物馆藏

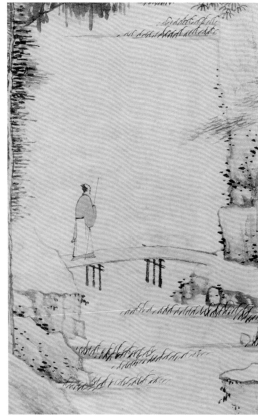

清·查士标 曳杖过桥图 安徽博物院藏

# 第六节 舟楫

两岸猿声啼不尽，轻舟已过万重山。

唐·李白

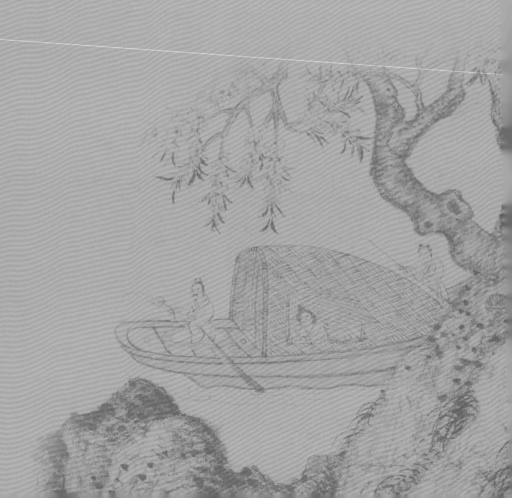

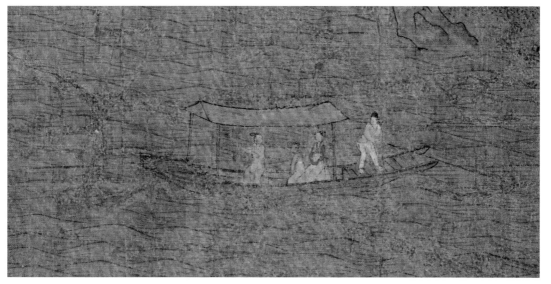

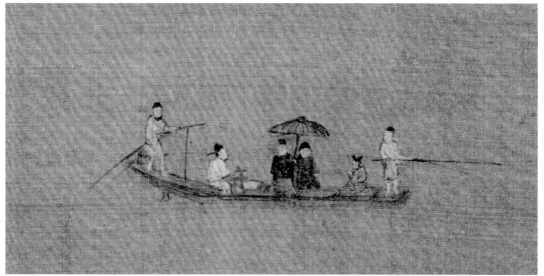

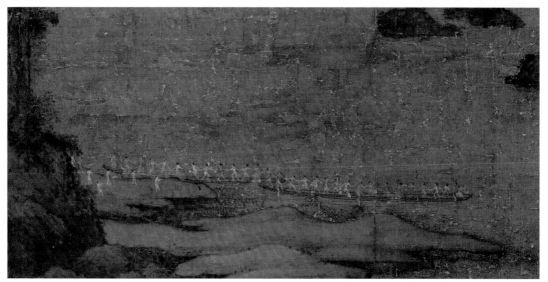

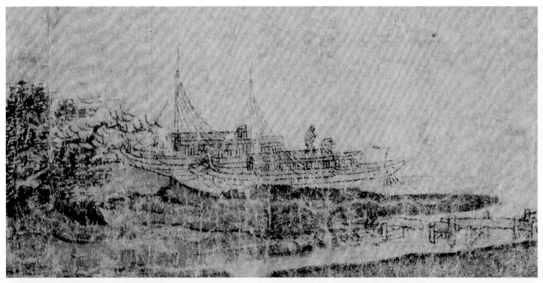

北宋·燕文贵　江山楼观图　大阪市立美术馆藏

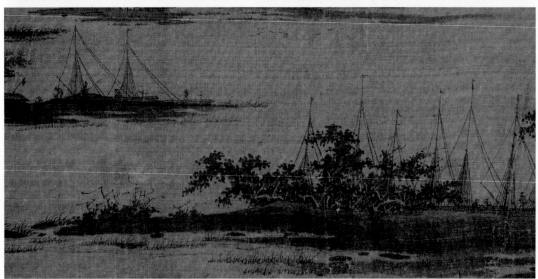

北宋·屈鼎　夏山图　纽约大都会艺术博物馆藏

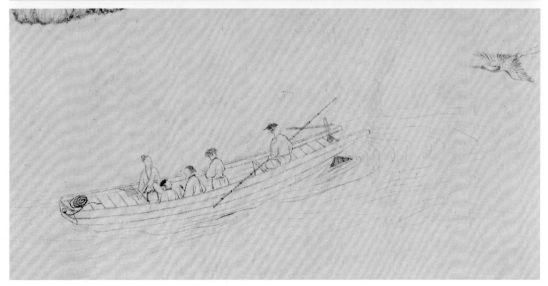

北宋·乔仲常　后赤壁赋图　纳尔逊－阿特金斯艺术博物馆藏

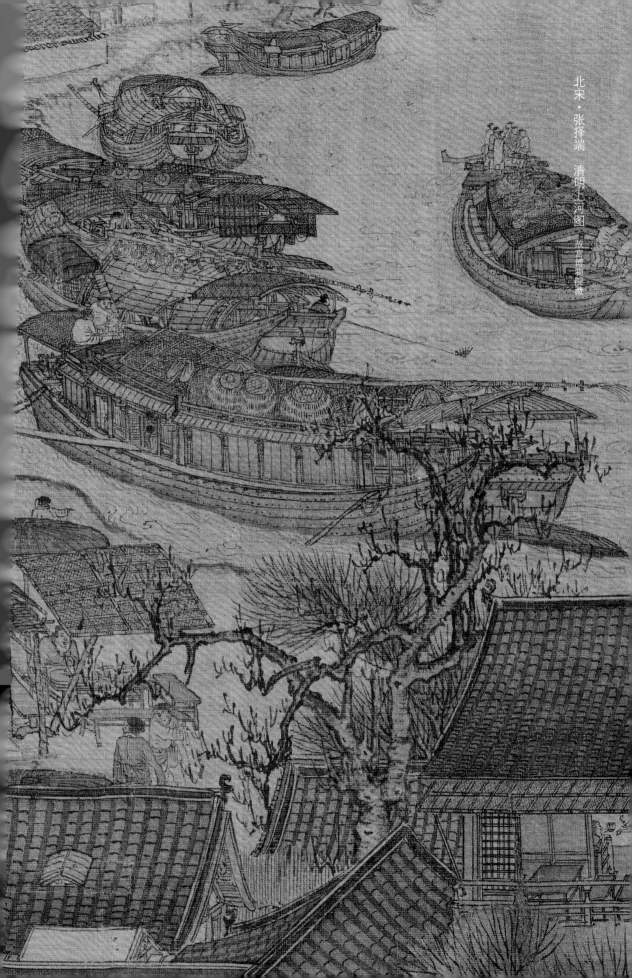

北宋 · 张择端　清明上河图　故宫博物院藏

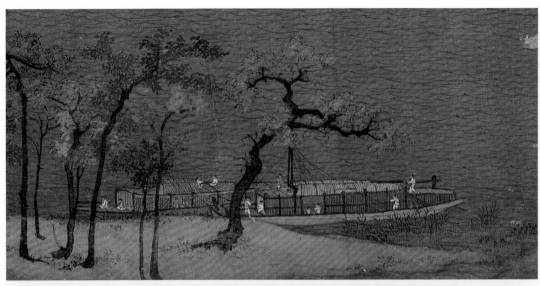

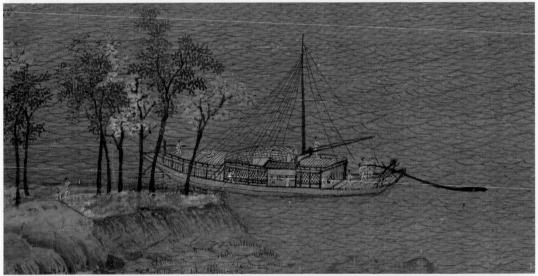

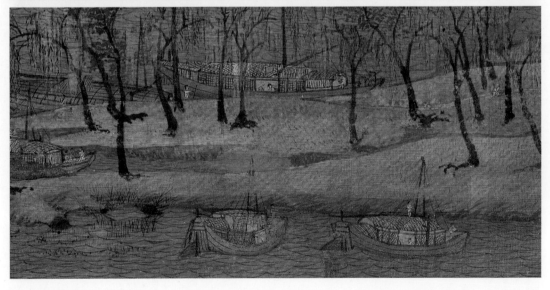

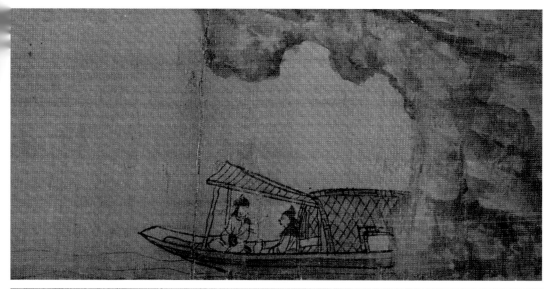

北宋·王诜 渔村小雪图 故宫博物院藏

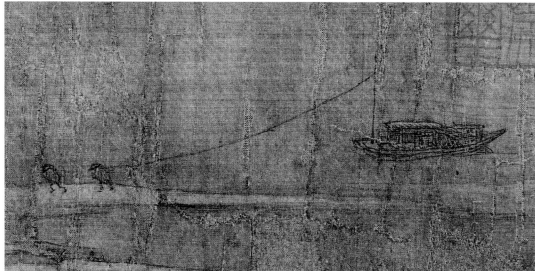

北宋·赵佶 雪江归棹图 故宫博物院藏

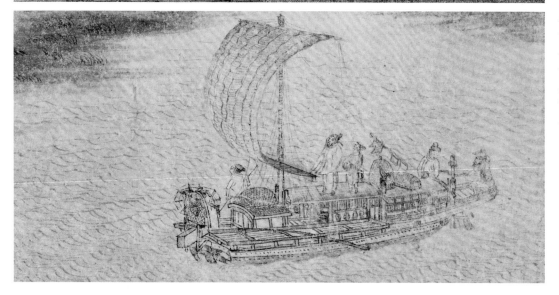

北宋·佚名 江帆山市图 台北故宫博物院藏

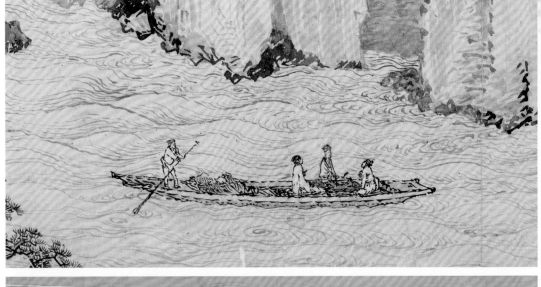

金·武元直 赤壁图 台北故宫博物院藏

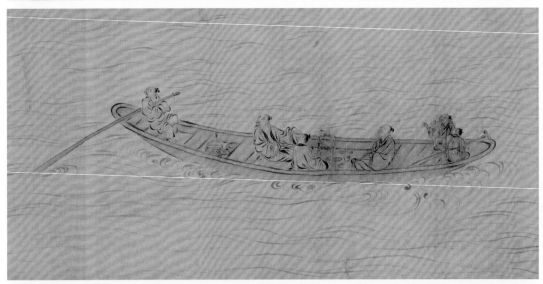

南宋·马和之 后赤壁赋图 故宫博物院藏

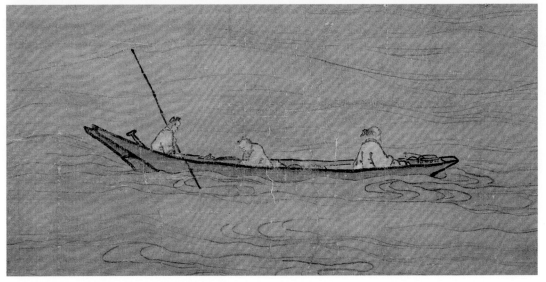

南宋·马远（传）山水图 大英博物馆藏

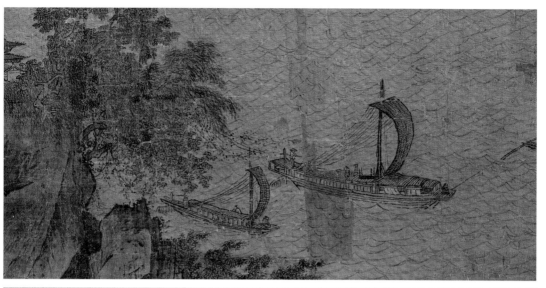

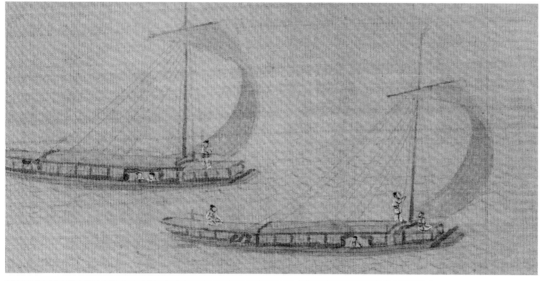

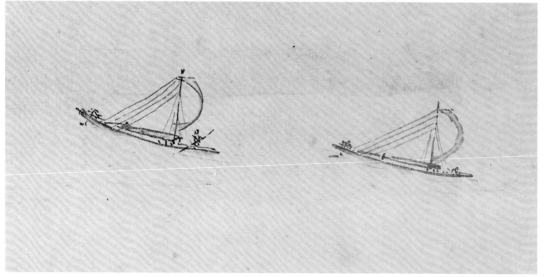

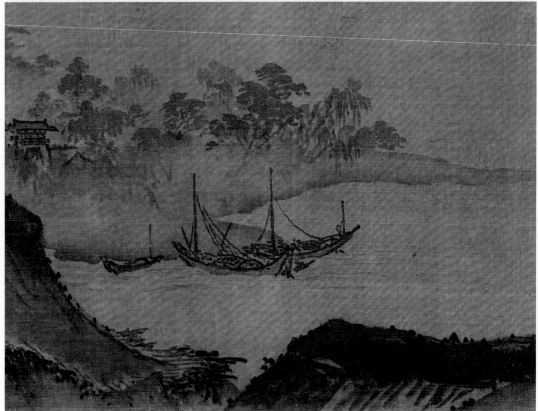

南宋·夏圭　山水图　台北故宫博物院藏

南宋·夏圭　山水十二景图　纳尔逊－阿特金斯艺术博物馆藏

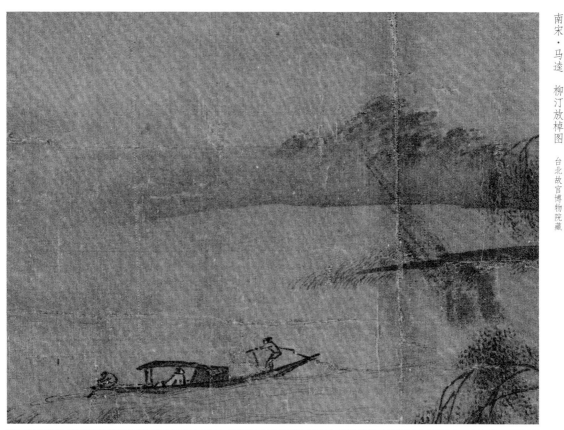

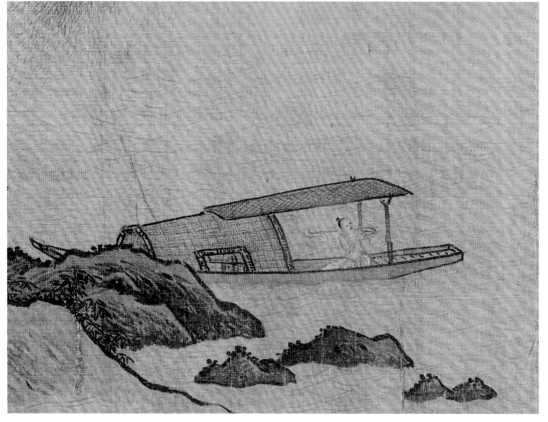

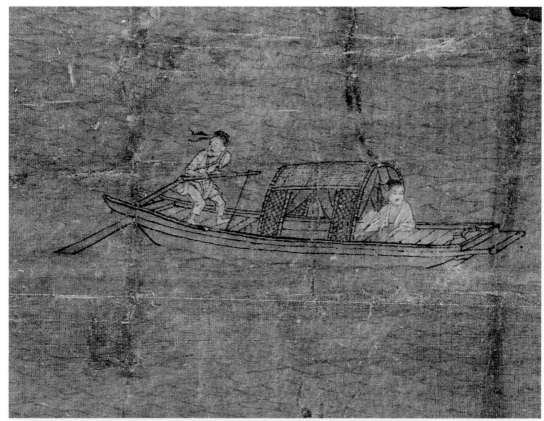

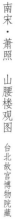

南宋·佚名　松岩仙馆图　台北故宫博物院藏

南宋·萧照　山腰楼观图　台北故宫博物院藏

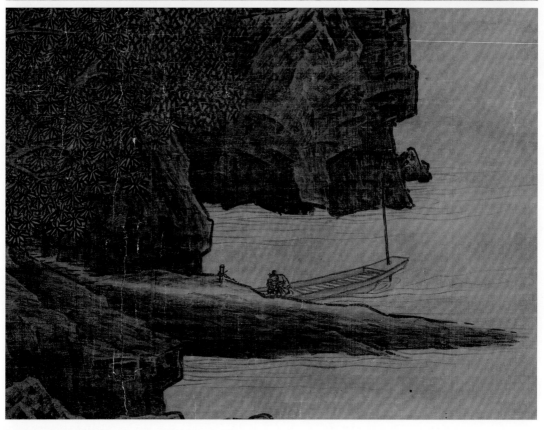

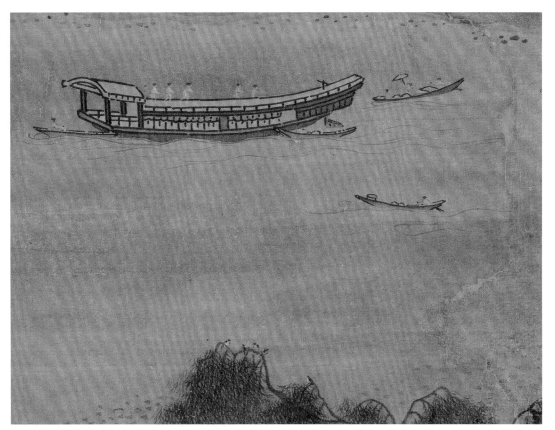

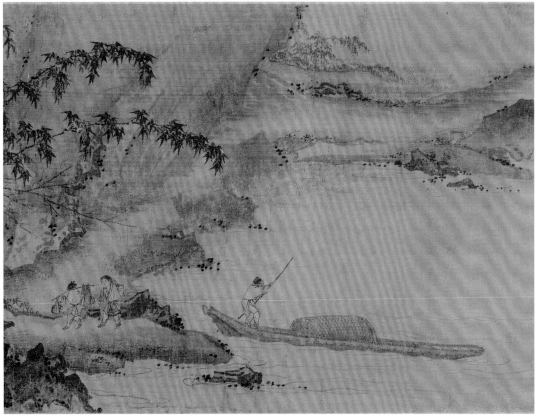

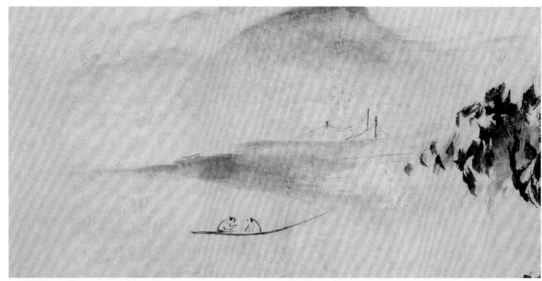

南宋・玉涧　远浦归帆图　德川美术馆藏

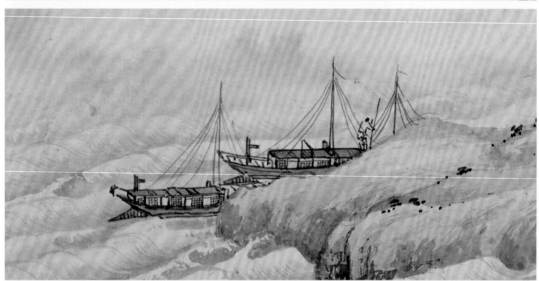

南宋・赵芾　江山万里图　故宫博物院藏

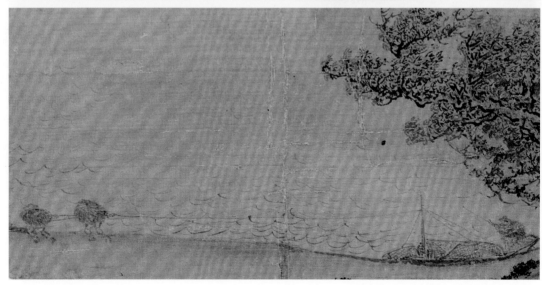

南宋・佚名　风雨拉纤图　纽约大都会艺术博物馆藏

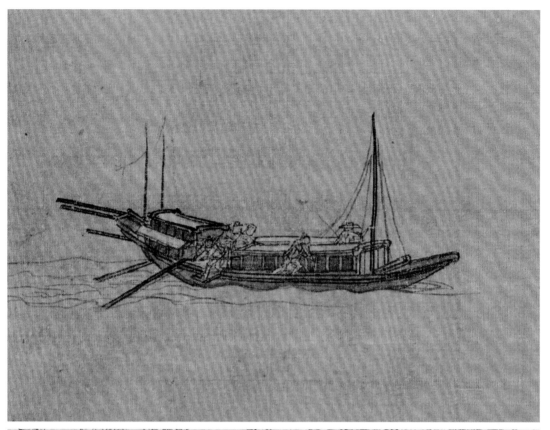

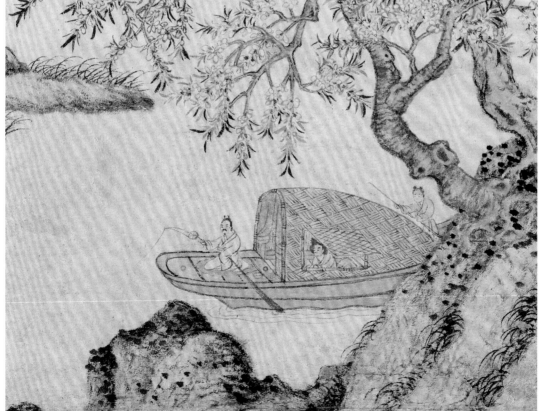

元·黄公望　富春山居图　台北故宫博物院藏

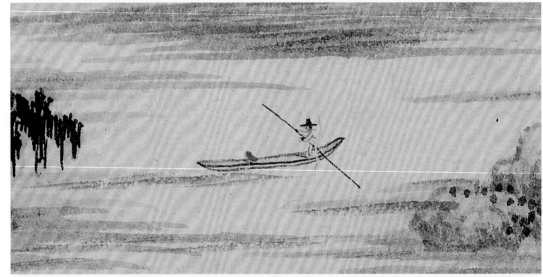

元·马琬　春山清霁图　台北故宫博物院藏

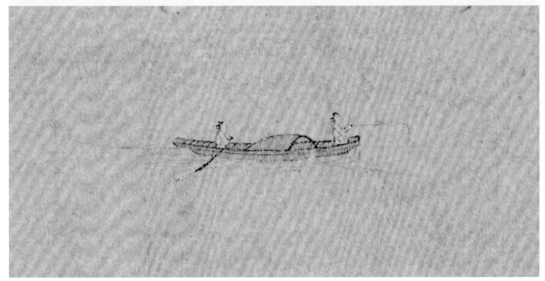

元·钱选　山居图　故宫博物院藏

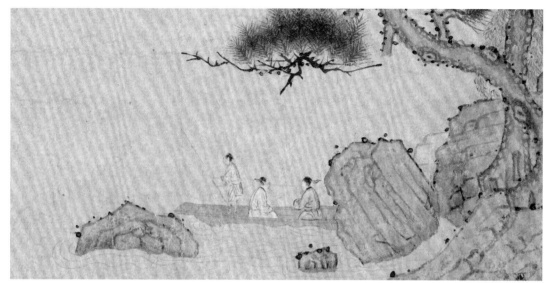

元·钱选　幽居图　故宫博物院藏

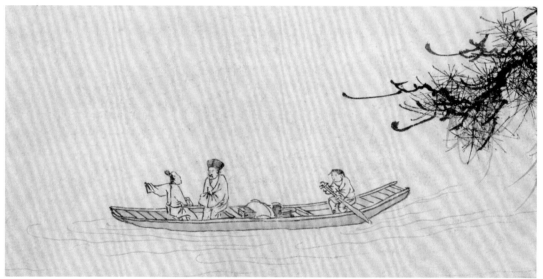

元·朱德润　五家合绘山水图　故宫博物院藏

元·朱德润　良常草堂图　纽约大都会艺术博物馆藏

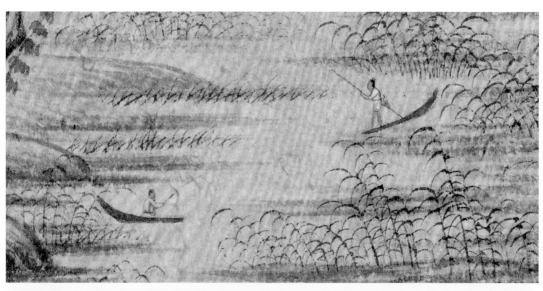

元·赵孟頫　鹊华秋色图　台北故宫博物院藏

元·赵雍　采菱图　台北故宫博物院藏

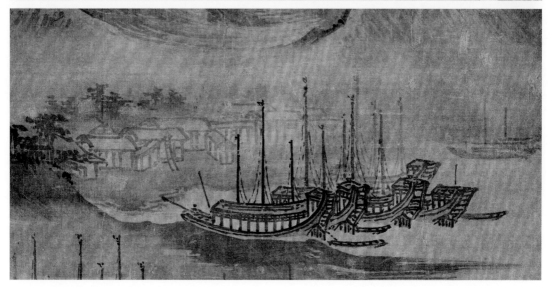

明·王谔　江阁远眺图　故宫博物院藏

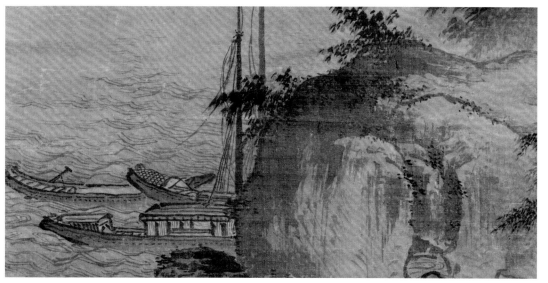

明·吕文英　江村风雨图　克利夫兰艺术博物馆藏

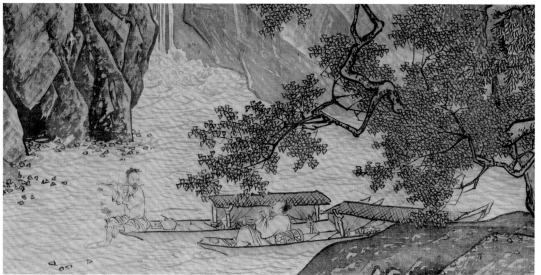

明·唐寅　溪山渔隐图　台北故宫博物院藏

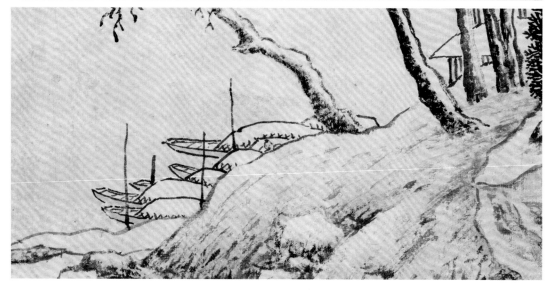

明·文徵明　寒林飞雪图　印第安纳波利斯艺术博物馆藏

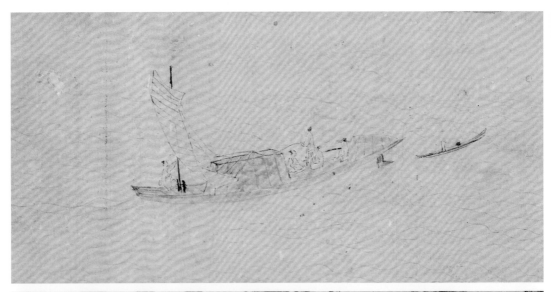

明·文伯仁 四万山水图 东京国立博物馆藏

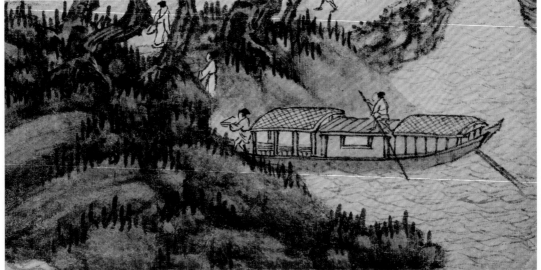

明·谢时臣 虎阜春晴图 辽宁省博物馆藏

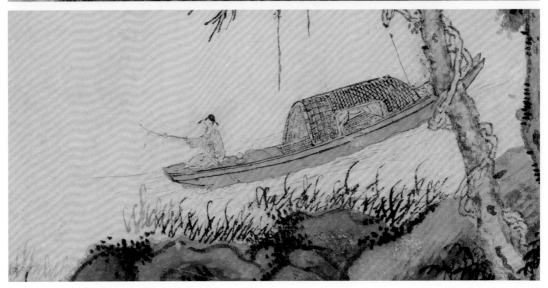

明·姚绶 秋江隐渔图 故宫博物院藏

清·戴本孝　山径泊舟图　安徽博物院藏

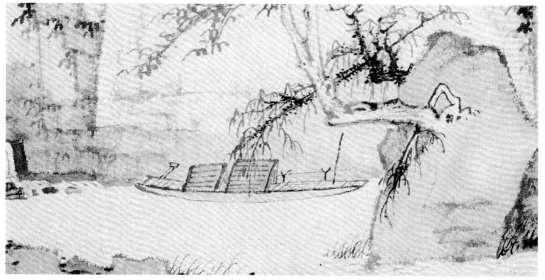

清·弘仁　林泉春暮图　上海博物馆藏

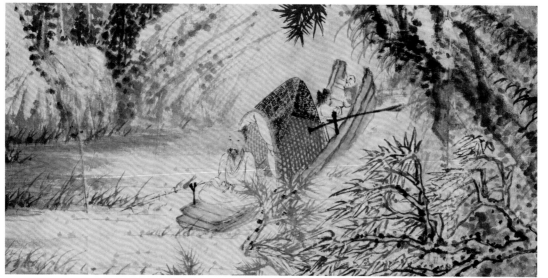

清·石涛　丹崖巨壑图　故宫博物院藏

**图书在版编目（CIP）数据**

历代山水点景图谱. 人文景·楼阁台榭/林瑞君，宰其
弘编. --上海：上海书画出版社，2023.6
ISBN 978-7-5479-3150-9

Ⅰ.①历… Ⅱ.①林… ②宰… Ⅲ.①山水画—作品集—
中国 Ⅳ.①J222
中国国家版本馆CIP数据核字（2023）第121518号

# 历代山水点景图谱
## 人文景·楼阁台榭

林瑞君　宰其弘　编

| | |
|---|---|
| 责任编辑 | 苏　醒 |
| 审　　读 | 陈家红 |
| 封面设计 | 宰其弘 |
| 技术编辑 | 包赛明 |

| | |
|---|---|
| 出版发行 | 上海世纪出版集团<br>上海书画出版社 |
| 地址 | 上海市闵行区号景路159弄A座4楼 |
| 邮政编码 | 201101 |
| 网址 | www.shshuhua.com |
| E-mail | shcpph@163.com |
| 制版 | 上海久段文化发展有限公司 |
| 印刷 | 上海画中画包装印刷有限公司 |
| 经销 | 各地新华书店 |
| 开本 | 787×1092　1/16 |
| 印张 | 10 |
| 版次 | 2023年7月第1版　2023年7月第1次印刷 |
| **书号** | ISBN 978-7-5479-3150-9 |
| **定价** | 88.00元 |

若有印刷、装订质量问题，请与承印厂联系